U0116685

葉問宗師

葉準（中）　梁家錩（右）　陳振良（左）

木人樁法

葉準詠春

葉準
陳振良
梁家錩

商務印書館

葉準詠春 —— 木人樁法

作　　者：葉　準　梁家錩　陳振良

責任編輯：譚欣翠

封面設計：張志華

出　　版：商務印書館（香港）有限公司

　　　　　香港筲箕灣耀興道 3 號東滙廣場 8 樓

　　　　　http://www.commercialpress.com.hk

發　　行：香港聯合書刊物流有限公司

　　　　　香港新界大埔汀麗路 36 號中華商務印刷大廈 3 字樓

印　　刷：中華商務彩色印刷有限公司

　　　　　香港新界大埔汀麗路 36 號中華商務印刷大廈 14 字樓

版　　次：2018 年 5 月第 1 版第 4 次印刷

　　　　　© 2011 商務印書館（香港）有限公司

　　　　　ISBN 978 962 07 3409 0

　　　　　Printed in Hong Kong

　　　　　版權所有　不得翻印

前　言

　　曾於 1981 年跟某君出版了一本有關詠春木人樁的書，轉眼已 30 年了，這 30 年都是我發揚和教授詠春的黃金時間，在這段時間裏不斷發現那本書有不足甚至有歪曲，而且在這 30 年的黃金時間裏，我對木人樁跟黐手及搏擊的關係都有深刻的體會，所以一直都希望能夠重新編寫過一本對學者更加有幫助的樁書，因此我便出這本書。

　　這本書除了很少數不同之外，是完全根據葉問宗師遺留下來的樁法編寫的。在這本書裏面，特別對某一些問題加以強調，使到讀者更加留意，好像第一節強調正身馬的作用，和第七、八節加多了一下的原因，其他還有很多重點都加以說明，務求對讀者更加有幫助，使他們更加能夠理解詠春的樁法和容易學習及使用。

<div style="text-align: right">葉準</div>

目錄 | 葉 準 詠 春 —— 木 人 樁 法

鳴謝

詠春拳的概述

詠春是一套"以柔制剛"的功夫，
任何功夫的練習過程都是由固定形式練到無固定形式，
亦即是由有形到無形。

——葉準

中國功夫門派眾多，不論在形式上及風格上都大有不同，歸根究底就是因為各門派拳術的思想及理念不同所致。拳法表現在外是其動作，但最重要還是拳法的理念，亦即是"拳理"。不同的拳理表現在外就是不同形式的動作、手形及馬步，以致用力方法等等都大有不同。

詠春拳着重捨力、借力、以弱勝強、以柔制剛的方法。通過黐手的訓練，練出良好的知覺反應及靈巧的步法。練習過程着重思考、變化及實踐，練拳之餘還必須思考，是近代最著名的拳法之一。

"以柔制剛"是詠春的中心思想。所謂以柔制剛，並不是指完全不用力，而是教你如何用小力勝大力，以快打慢，達到剛而不硬、鬆而不懈的感覺。練習的過程是由鬆柔開始，隨着時間的練習而達至積柔成剛，以一百磅的石頭和一百磅的棉花為例，詠春的力就好比一百磅的棉花那樣，鬆沉而不剛硬。

詠春拳十分着重知覺的訓練，通過黐手練習令手部感覺更加靈敏，透過感應對方的力向變化，繼而作出防守及進攻。

另外，"中線理論"亦是詠春拳中強調的思想。除了要保護自己的中線，還要學習使用最簡單、直接的方法來打擊對方的中線位置，兩點之間又以直線最快，因而詠春拳很着重兩者之間距離的變化，即"子午線"的理論。

詠春拳共有三套拳：小念頭、尋橋及標指，練習方法主要是通過黐手鍛鍊，散手及離手練習。此外還有木人樁、八斬刀及六點半棍法。學習過程以拳套為基礎，通過黐手練習使手部感覺更加靈敏，來感應對方力向變化繼而作出防守及進攻。黐手的練習就是應用拳套裏的動作及理論，並從中糾正運用錯誤的手法，為所學的功夫注入生命力，而並非一式一樣的死招式。

中國拳法特別之處就是在拳術中蘊含了中國哲學思想，特別是儒家思想，詠春拳法也是一樣。詠春拳的哲理主張不與人硬碰，要做到捨己從人，借力打力，所以學習詠春，並不是單單學習拳腳上的功夫，更重要的是能夠學習中國傳統的哲學智慧。

詠春拳套

詠春拳套以簡潔精要為主，每一動作都是配合拳理而成，沒有花巧動作。學習詠春拳的階段主要分為：拳套、黐手及技擊，拳套是練習的基礎，亦是日後黐手練習的事前準備；黐手是在拳套至實戰鍛鍊的過渡練習，並不等同搏擊。只有把拳套練好，得到良好的基礎，才能把黐手練好；黐手好了，才能靈活地於技擊中表現出來。因此詠春拳的學習過程是先練習拳套，再學習黐手，最後到搏擊訓練。

詠春拳擁有博大精深的內涵。拳套易學難精，不能夠在短時間內完全掌握。就詠春的三套拳套而言，看起來簡單，但實際上把拳套融會貫通，還需要花上相當時間去理解及改正。

有人說，拳套是死板的，沒有變化，但在實際應用時卻千變萬化，那麼練習拳套又有何用呢？在實際應用時，應當追求無形限制的拳套，但是我們不可能一開始便追求無形的境界，必須先經過有

形的練習階段，練好這個階段才可以真正踏入無形的境界。所以練拳是從有形到無形，而拳套就是形的開始，是鍛鍊基礎功夫的必然門徑。

小念頭

詠春拳的三套拳套，按練習的先後次序可分為：小念頭、尋橋及標指。小念頭的意思是減少雜念，盡量投入練習。初學者需先學習小念頭，並抱着謙虛及忍耐的態度習拳，切忌懷有一步登天或速成的想法。此基本套路的每一個動作亦是日後的動作根基，例如黐手的大部分動作均是由小念頭演變出來的。小念頭既為學習詠春拳的基礎，其重要性是可以肯定的，有所謂："小念頭不正，終歸不正。"小念頭的動作簡單及容易記下，初學者亦可以自行對鏡練習，但需要留意拳套裏所包含的詠春拳基本技巧，務必認真學習，打好基礎。

小念頭分為三節，第一節主要是認識中線及功力的訓練，第二節是學習發力的方法，而第三節則是常用的基本手法。練習時必須要放慢動作，因為動作慢的時候才能認真地練習，切記不可急躁，尤其是第一節裏的"一攤三伏手"，更要盡量練至最慢速，慢而不間斷，慢而不呆滯。初練習約 10 分鐘，逐漸增至每次練習約 30 分鐘，視乎練習者的水平，不可勉強。

尋橋

詠春拳的第二套拳套為尋橋，意即"尋找橋手"的意思。人本身是一個獨立的個體，當你要攻擊對方時，就必須把力打到對方身上，絕不可能隔空就把對方打倒，因此一定會有接觸對方身體的一刻，這個接觸可以有很多種方法，例如在頭、肩、踭、膝、手及腳部等

等。而手的接觸就好比一條橋樑把兩者連在一起，故美其名為之橋。所謂尋橋，並不是盲目地去追尋對方的橋手，而是要學會在橋手相接時作出變化。

在練習小念頭的整個過程中，沒有移動馬步，到了練習尋橋，則強調轉馬的鍛鍊。轉馬是學會卸力的基礎，轉馬要練得穩且快，才能真正達到卸力的效果。例如你用力推開一扇門，門被推開的一刻同時也是卸開你的來力；但是那扇門能否卸開你的來力，關乎於門與牆之間的接合點是否穩健。若果接合點不穩，不單不能卸開力度，反而會倒在地上。運用轉馬能否卸開對方的來力有相同的道理，而尋橋裏的轉馬膀手就是按照這個原理，所以腰馬練習在尋橋裏是非常重要的。

學習尋橋，除了學懂轉馬卸力，還有腰馬發力，增強攻擊時的爆炸力。

標指

詠春拳的第三套拳及最後的一套是標指，意思是要學會當你以標指標向對方失敗後，應該如何處理。由於早期詠春拳不會公開授拳，加上標指是詠春拳的高級拳套，因此有"標指不出門"的說法，甚有一種神秘的色彩。早期的詠春拳，是不會隨便教授標指的，即使練習者學了一段長時間，倘若功夫未達水平，師傅也不會傳授標指。由於練習標指前，必須有良好的小念頭及尋橋作為基礎，若果急於求學，根基未打穩，結果只會弄巧反拙，有形而無實。由此可見，詠春拳的拳套是一層一層累積出來的，有了小念頭的基礎，才達至尋橋的沉實穩重，兩者練得好，才可以把標指的瀟灑凌厲表現出來，而三者之間互相牽連、互相幫助。固此，雖然標指是最後的一套拳，卻不代表是學成或修練的結束，反而是真正踏入拳術修練的

新開始。

　　練習標指的重點是要學會如何發力。標指裏有很多動作用以引導練習者如何將身體的力量在一瞬間統一地爆發出來，達到力貫指尖的境界。若要做到這點，就先要使身體完全地放鬆下來，到達最放鬆的狀態，才可以發出最大的力。發力時，需要全身所有的關節一起運動，若果其中一個關節僵硬了或鎖緊了，也會大大影響發力的效果。即使功夫有相當水準也很難把標指打得好，所以標指被認為是高級拳套之一。

黐手

　　黐手在整個詠春拳訓練裏佔有很重要的地位。黐手並不等於搏擊，它只是學習詠春拳的途徑，是一條橋樑貫穿拳套和搏擊，通過黐手，雙方練習者可以學懂搏擊裏所需要的元素。

　　由於黐手裏的技術都是以放鬆為基礎，練習黐手首要學習放鬆，放鬆這關功夫未練好，再練往後的拳法也是徒然。這裏要求的放鬆不只是身體上的放鬆，更重要是思想上的放鬆。

　　練習黐手，應該先有正確的練習觀念，否則便會形成敵對的心態以至雙方都不能進步和學習。黐手可以令雙方進步，同時亦可使雙方退步，全在乎練習者的心態。黐手就是將兩個"個體"連在一起，是力量的交流，通過黐手來感應對方力量的傳遞，從而練到

借力及卸力的方法。雙方在黐手時，攻擊和防守不再獨立，對方的攻擊導致我的防守，而我的動作亦於對方的動作而改變，但改變的動作並非預先設定或排練的，攻擊和防守已變成一個有因果關係的整體。練習時要做到因應對方的動作而變，但要同時自保及反擊，亦即是"捨己從人"及"連消帶打"。詠春的手法講求直接簡單，借力打力，若要練好，應先由捨己從人方面入手。

另一方面，通過學習黐手可以把拳套裏的動作靈活地應用出來，更實在地明白各個動作的應用、變化及用力方法。由於每個人的身形、體重和性格都不同，所以同一個動作在不同人身上會有不同的用法，透過黐手，雙方互相研究，取長補短。在實際應用時，速度快是很重要的，但不只是肌肉伸展的速度要快，更重要的是位置及放鬆——有利的位置可以縮短攻擊的路線，使動作變得更直接及敏捷。

內外門及四門

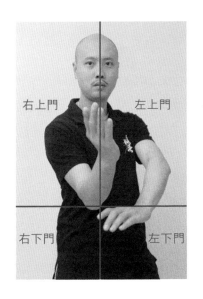

右上門　　左上門

右下門　　左下門

四門及內外門之說是指以人的心窩為中心打個十字，形成四個方位，即四門，上左門，上右門，下左門及下右門。另外，中門是指心窩向外的位置，而四門又分內外門。攤手、膀手等為上門方位的手法；低膀、耕手等是下門方位的手法；枕手是中門的手法。

內外門分自身的內外門及接觸後的內外門

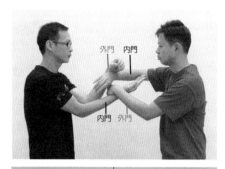

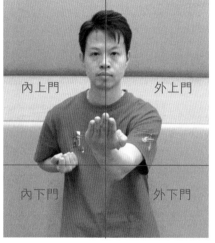

內外門手可以用自己手部與對方手部的接觸點説明。以盤手來説，攤手處於對方伏手的內面，因此攤手是內門手；而相反伏手則處於對方手部的外面，為外門手。這是最基本的理解。隨着動作的變化，例如雙方都以單手的攤手互相接觸，而大家的攤手都是處於對方的外門，形成外門攤手，因而出現了外門攤打和內門攤打的分別，所以在雙方接觸後的內外門不單只用手法來肯定，亦有以接觸點來解説的。

若不以接觸點而用自身來解説，例如練小念頭，則攤手以外為外門，攤手以內為內門，而內門又處於人體的中線，是最多弱點的位置，所以練詠春時常強調埋踭，就是保護內門不輕易給人進攻入內。

埋踭及定踭

將踭部靠往胸部中心（中線）位置，手踭需和胸口保持約一個拳頭大小的距離，手踭及中指第一節骨位對着中線。埋踭後，踭部與胸部的正確距離應定位在約一個拳頭大小的距離，太近則會失去防守能力（束橋），太遠便不能發揮踭底力。定踭就是當你做動作時，手踭仍然曲手留中的意思。

中線與子午線

中線

　　人的中線就是由頭頂垂直到下陰的一條線。中線很重要，因為人體很多弱點處於這條線上，例如眉心、鼻樑、下顎、喉嚨、心窩以至下陰等等。中國功夫重視中線的理論，而詠春拳更為講究，若是學習過小念頭的都知道，一開始就是教導找出中線的位置，打的日字衝拳也是朝着自己的中線打出去，以及往後的攤手及伏手，也是從中線緩慢推出。所謂"拳由中發，守中留中"，保護自己的中線而擊向對方的中線，達到連消帶打的效果。中線理論就是詠春拳理的基礎，練拳先要明理，練詠春拳除了是練功、黐手外，更重要就是思考、探索及領悟。

　　練習詠春拳的時候對着鏡子練習，可以幫助正確地找出中線位置，讓練習時的手位都能準確地處於中線上。以小念頭為例，練小念頭時，正身面向鏡子，詠春的術語稱為朝形，即是正面對着對方一樣，這時候從鏡子對着自己的中線練習等同於對着對方的中線一樣，但在真實的情況裏，對方會不斷改變位置，所以便出現了子午線的理論。

子午線

　　何謂子午線？子午線是天文、地理裏慣用的名詞，子午線本身並不存在，只是在學術研究上需要假設的一條線，抽象地創造出來。例如在地球的經線由北極到南極畫一條線，以倫敦格林威治為零度起點，這線是本初子午線，或格林威治子午線，即零度經線，實際

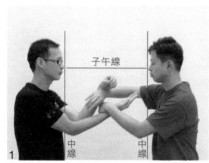

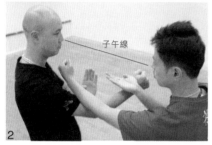

1. 中線 90 度前伸的方向位於大家的子午線上，雙方處於平等的優勢。

2. 當中線不互相相對時，子午線表示了最短及最直接擊向對方的線位。

地球並沒有這一條線，純粹為學術研究而假設的，子午線的東西兩邊分別定為東經東半球和西經西半球。在功夫上，在對敵雙方中線之間連成一條線，便是子午線。因中線是頭頂垂直到下陰的一條線，每一處都可作為連接點，可以產生出很多條子午線，重要的一點則在鼻尖相連的一條線。子午線就是你進攻對方最直接的引導線，在黐手過程中雙方攻守不斷交換、不停走動，因而會產生多條子午線。葉準師父曾經引用葉問宗師的話說，着重防守的人會守住自己的中線，着重進攻的人會看着對方的中線，而攻守兼備的人就注重子午線，可見子午線對了解詠春拳理十分重要。

當對敵雙方面對面盤手時，大家的中線互相相對，中線 90 度前伸的方向位於大家的子午線上，在這情況下，大家基本上處於平等的優勢，大家同是指向對方的中線又是同時保護着自己的中線。

但當我位於有利位置時，如在對方的 45 度位置，這時大家的中線不再互相相對，因為我的中線仍是向着對方但對方的中線卻不是向着我，這是絕對的有利位置，因為我的雙手可以同時擊向對方，而子午線則表示了最短及最直接擊向對方的線位。在這情況下，處於失利的那一方要朝回對方的方向，而這動作就是朝形。

正身以中線為子午及側身以膊為對方中線解説

子午線就是自己的中線同對方中線相連的一條線,若正面面向對方,自己中線的方向也是指向對方的中線,即是與子午線重疊;當雙方正身相對時(互相朝形)時,就以中線為子午線(如圖1及2)。若果以側身馬面對對方時,你的對膊線便會對着對方的中線;對着鏡子練習轉馬扯拳時,鏡子中對方的中線(即自己原本的中線)就變了自身的對膊位置,因而產生側身馬以對膊為對方中線的理論(如圖3及4)。

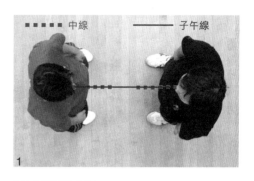

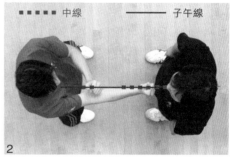

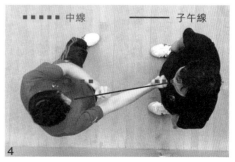

詠春拳的木人樁

木人樁簡介

木人樁是木製的假人，是一種練習功夫的輔助器具。自古以來，很多門派均有打木人樁的練習，當中不同之處在於木人樁的設計，加上不同門派的動作風格有異，所以出現各種形式的木人樁。另外，由於不同門派對練習木人樁的目的不同，因此表現出來的形式也相異。

詠春的木人樁就活像一個真人，由三枝樁手及一隻樁腳形成的。早期木人樁的安裝首先要在地下挖出一個深洞，然後把大半樁身種入地底，只露出需要使用的部分，如同現今興建樓宇需要打樁一樣，故當時的木人樁又稱為"落地樁"。在葉問宗師移居香港後，因居住環境所限，不能於地上挖洞，故出現現今常見的"擔樁"及"彈弓樁"。

練習詠春木人樁分為三個階段，每個階段各有不同練習目的，是層遞漸進的。木人樁法裏的動作都是由三套拳演變出來的，所以弟子一般先完成學習所有拳套，才開始學習木人樁法。

木人樁法分為八節，每節有不同的訓練重點，而第一階段是要練好整套木人樁法的動作，要重複鍛鍊養成身體慣性。練習之前，必須清楚了解所有動作的位置和用力方法是否適當，若然因動作不正確而使位置或用力方法出現錯誤，甚至會帶來得不償失的後果。

第二階段是磨樁，即是把每一節樁法中最重要的手法抽出而不斷重複鍛鍊，達到熟能生巧的地步。練習磨樁能使練習者更加明白樁法的應用，透過重複練習而達至出手成招的目的，但必須先經過第一階段的位置訓練，打好基礎。

而第三階段是要與木人樁作對打訓練，由於木人樁本身不會移動及反應，故此在與木人樁對練時，要加上個人的意念，把它看成真人般會對自己攻擊，所做的動作才會有意思。只要心無雜念，加上適當的意念配合，木人樁便能帶給練習者一個實質的感覺，使練習者可以投入與木樁對打而動作不會間斷。練習木人樁必須長期苦練，加上清楚明白詠春拳理才可以達到如斯境界而不是胡亂打樁。

打木人樁不用蠻力，越用力打並非代表打得越好，相反應該細心研究每個動作的位置含意，了解每個動作的變化，使打起樁來得以流暢，從而達到黐樁的境界。黐樁要黐得良好，必須先放鬆，才能教手部觸覺靈敏，手部接觸點能順着動作變化而改變。在打樁時，雙手於樁手上不停運動就是接觸點的不斷變化，黐樁就是要求這個接觸點時時刻刻都在樁手上不停走動，每個動作之間沒有間斷，清脆靈活，打起來有如沾着整個木人樁一般。

除了注意勁點的變化，每一個動作也要配合腰馬的運用，否則便會過於虛浮，自身不穩。

練木人樁不能急進，一些人急於學成樁法，卻又不肯花時間仔細鍛鍊，甚至只模仿別人練習而不求甚解，結果只會錯漏百出，完全失去練習木人樁的真正意義。

木人樁的結構

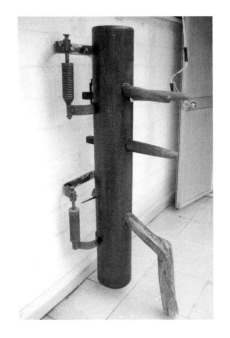

木人樁可分成上中下三個部分，上面兩枝樁手代表對方的左右兩隻手，中間的樁手可當作對方的拳或腳，而最下的樁腳則代表對方的腳。上面的樁手又有虛手和實手之分，即是有時接觸到樁手，可當成是對方的手，這樣的樁手為實手，亦有時候接觸到的樁手並不代表對方真實的攻擊之手，那樁手便為虛手。

中間的樁手指向己身的中路位置，可以看成對方來拳或腳的攻擊。用低膀手時，可理解為對方用拳攻擊；而用轉馬揪手時，可理解為對方用腳踢向自己，例如木人樁第七及第八節就出現了低膀手及揪手的不同用法。

最下的樁腳可看成對方的腳或馬步，而樁腳會有個像膝蓋的位置，也可以看作對方的膝蓋部位。樁腳可協助練習攻擊對方的下盤及步法。

練習時，並不是每一個動作都會同時接觸所有樁手，有時只會接觸一枝樁手（例如練習第一節的 45 度攤手），有時亦會同時接觸上、下樁手（如耕手及捆手），當沒有接觸樁手的時候，就等於那一刻對方的手不在攻擊位置或對方沒有作出那位置的攻擊，也有可能是對方有攻勢，但自己所站的位置已經在攻擊範圍以外。

樁手角度及距離

　　木人樁的三枝樁手所指的方向各有不同，下樁手指向的是中線位置，當練習者跟木樁正面朝形時，下樁手也是正正指向己方的中線，而上方兩枝樁手則從中線向兩邊斜方向指出。練習時會因不同的動作而把樁手看成外門手及內門手，因此上樁手的角度不能太大。詠春拳講求中線埋踭，大部分手形也需埋踭，如攤手、伏手、捆手等等，而練習木人樁的其中一個目的就是鞏固手形的位置，若果上方的兩枝樁手相距角度太闊時，練起來就不能埋踭，亦不能練到正確的手形，甚至會形成手踭沒留中的弊病。理想的樁手角度是當練習者正身的攤手放於樁手內的時候，手踭留在中線位置。

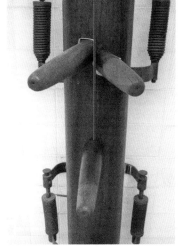

木人樁的虛手

　　木人樁的兩隻樁手向兩邊斜出，當練習者正面朝向木樁時，樁手不是指向練習者的。由於真實的對手會向練習者正面發拳攻擊，所以練習木人樁時，需要想像拳是由木人樁正中打出。樁法中一些動作所接觸到的樁手並不是實際情況下的真正接觸點，稱為虛手。例如第一節的轉馬膀手，就是虛手，而走馬 45 度攤手楔腳，則是實手。

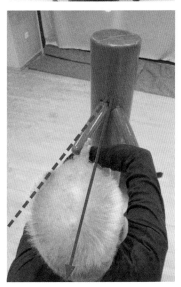

人與椿的高度

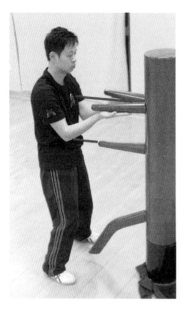

由於練習木人椿其中一個目的是練好良好的位置，所以椿身的高度跟練習者要互相配合，過高或過低也不理想。如果椿身比練習者高，椿手相對較高，這樣練習攤手時就會手踭浮起，形成練不到沉踭及結構不穩；如椿身過矮，椿手指向自己的位置相應下降，那時做攤手或膀手時亦會過低，形成錯誤。所以練椿前，先要調校自己與木人椿的高度，才不會做成手形位置上的錯誤，一般上椿手指向自己心口位置而下椿手則指向腹部位置。

人與椿的距離

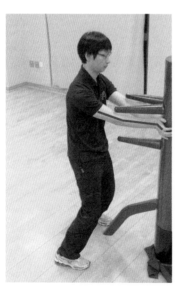

練椿前要先站好自己與椿的距離，距離應為雙手打向椿身時，手踭仍保持微曲的狀態。曲踭是指在接觸椿身後仍有發力的空間，若果所站位置太後，手部接觸椿身時手踭過直，就會沒有曲手沉踭的情況，這樣即使打向椿身，也沒有發力的距離，甚至會因為想打到目標而導致身體向前傾的大忌，所以初學木人椿，必須知道自己與椿的距離，對日後的學習影響深遠。

椿腳高度

　　最理想的椿腳高度是要配合自己的膝蓋位置。木人椿法裏有楔馬撬腳的動作，其中自己的膝蓋內彎需與椿腳內側互相緊扣，所以過高及過低也不可以。而椿腳的角度要大於 90 度或以上，過窄的角度會影響楔馬及撬馬的練習效果，亦難於用圈馬楔入椿腳內。

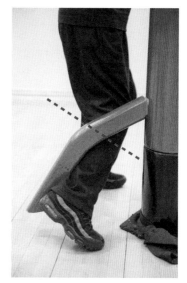

椿手不要太滑

　　打椿有種黏啜着椿手的感覺，稱為黐椿，所以椿手不應過滑。當然練椿日久，木椿吸入了汗水會使椿手變得順滑，但這種順滑又跟塗了漆油的順滑不同，因為漆油會令椿手過於順滑而影響打椿黐着椿手的效果。除此之外，椿手的形狀以圓形為好，有助黐椿，而圓滑的椿手如同真人手臂，採用起了方角的椿手練習則會影響流暢度。

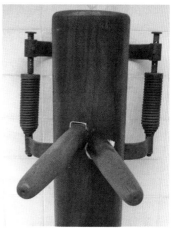

學習木人椿的目的

　　在學習木人椿前，首先要明白的是打椿的目的、學習目標及注意事項。了解清晰後再開始練習，才可得到最佳效果，若純粹為了打椿而打的心態，只會浪費時間，徒勞無功。

練習詠春的木人樁分三個階段，第一個階段就是八節樁的固定打法，第二階段是把每節重要手法反覆練習（磨樁），最後階段就是跟木人樁作意念交流的練習，把木樁看作真人，沒有固定的招式動作及次序。

詠春的木人樁法分為八節，頭六節均以手法為主，最後兩節則以腳法為主，而所有的動作、手法，其實都由詠春的三套拳——小念頭、尋橋及標指裏的動作演變出來的。學習木人樁，最重要是可以練習以下七點：

一、 良好的位置

詠春拳注重位置的準確。在木人樁法中，其中一個練習重點是學習良好的位置。木人樁的手腳位置都固定的，這樣限制了練習者的動作，令其位置不增加或減少，熟練樁法之後，即使沒木樁的規限，亦能準確做出正確位置。

練樁時，會經常圍繞整個木樁走動，有處於木樁 45 度的後馬、斜向木樁的正身馬、朝形時的正身馬及側身馬，例如在第一節裏的走動。這些位置的練習，可以教練習者理解對敵時攻擊及防守的有利位置，而取得良好的位置很重要，除了可以減少被對方擊中的機會外，更可縮短攻擊對方的路線，達到最快速的效果。如黐手時，不單要避開對方的攻擊，還要同時走到有利的位置作出反擊，達到連消帶打的效果。

由於木人樁不會走動，練習者可以清楚掌握到對敵位置的組合而不會感到壓力。經常練習，可以使自己更清楚哪處位置有利、哪處不利，從而改進自己，達到良好的位置基礎。

二、 熟練的手法及鞏固 "形" 的結構

手法有攻擊及防守兩種。詠春常見的手法有：拍手、攤手、膀手、耕手、捆手等等。

透過練習木人樁，可以練習手法。木樁提供了重複地練習的機會，達到動作熟練、順暢的地步。完成了打樁的第一階段後，學會並熟練整套八節的樁法，就可進入第二階段的磨樁，不斷重複練習每節重要的手法，例如第一節的 45 度位置的拍攤打攻擊，通過不斷重複磨練，令使用時無論腰馬發力、速度及力量都能收顯著的功效。

詠春拳裏有多個動作，如膀手、攤手、耕手、捆手、拍手攤手等，在交錯運用的時候可以產生許多變化及組合，形成不同的技法，所以練習這些動作的基本功很重要的，如果這些動作本身練不好，那就很難作出變化。練習木人樁提供了一個假想敵的練習機會，不斷重複練習一些常用動作，穩固動作上 "形" 的結構。

三、 步法

木人樁的八節裏包含了詠春的步法，如進退馬、標馬、圈馬及轉馬等，多練習會使手形及步法更協調，上身與下身配合更順暢，連為一個整體。加上，對敵的距離跟位置亦全取決於步法的運用，所以在木樁上練習步法，可以獲得一個更實在的感覺去衡量適當的距離。

四、 啟發性

詠春拳是一套着重拳理的功夫，沒有既定的動作，亦沒有必勝的絕招，練得好必須多思考及鑽研。木人樁就正正給予練習者一個

思考的平台，練習者可以藉助木樁來衡量在不同情況下，自己的位置相對敵方的位置時，有何優勢或劣勢等等。這種自我思考的練習能增強對拳理的認知，及加深了解攻防時的有利時機位置，而作出適當的反應。

五、 增強腰馬力

雖然詠春的打樁方式強調黐樁而不是用蠻力敲打，但是在打樁過程中有實在的着力點，木樁會產生反作用力，練習者要有穩健的馬步才可保持平衡及不會被彈開，因此學習打樁可以練習馬步。此外，有一個錯誤的想法以為打樁是為了鍛鍊橋手堅硬，其實打木人樁並不是用蠻力撞擊樁手的，練習時要有正確發力點才會令練習更加實在及仿似用於活人身上，使腰馬發力及接觸點能互相配合，加上不同的動作有不同的用力方法，有的需要壓逼，有的是輕觸和黏帶，亦有發力打擊。日子有功，腰馬和手腳結構亦會變得更加堅韌有力，能得到整體的鍛鍊效果。

六、 隨時練習

木人樁的其中一個好處就是方便隨時隨地練習。練詠春拳以黐手為主，跟人黐手越多，進步越快，但當沒有練習黐手的對象時，木人樁就是最好的對手。雖然木人樁只是木頭不會動，練習者可以隨心所欲地任意攻擊，它都不會反抗，不像活人會閃避、反攻、及做出不同變化來應付攻勢，但在練習時也必須要把它當是活生生的真人，作一個有意念交流的練習。

七、組合性的攻擊練習

　　詠春拳雖然沒有固定的招式對拆，但是在木人樁法裏收藏了一些組合性的練習，而這些組合性的動作是設計在某一情況下作出一連串的攻擊動作。由於對方的動作是不可預計的，所以在練習時不應生硬地按照樁法一式一樣地做出來，或是刻意找設計的位置然後照着使用，應該是遇到合適情況下才使用。當在木人樁上已經反覆鍛鍊至純熟，在遇到某個情況下就會自然使用適合的手法，相反若是刻意想用某些手法就可能因時機或位置不對而令自己吃虧。

黐樁

　　和練習黐手一樣，練習木人樁時亦需要黐樁。黐樁是指打樁時，手與樁的距離減至最短，做到黐着樁手無空隙來練習手的感覺，既無撞擊的感覺，亦無甩脫的毛病，使手部無時無刻與樁手連成一體，緊密接觸，感覺就像與真人黐手一樣。整個過程如同控制對方，要做到完全黐着的這一點，要放鬆身體來練習，若是繃緊關節或用蠻力打樁，是不可能打出這效果。

　　手部與樁的距離減至最短是很重要的。木人樁本身是不會動，亦不會還擊，但是真正的敵人不會像木樁一樣呆站不動，若果打樁時手部離開樁手時間越久，即是對方有越多時間及空間來攻擊。另外，人體的關節活動範圍亦有一定限制，因此一些動作是無法完全做到如同黐樁一樣的效果，總會有甩脫的瞬間，練習打樁時，要盡量縮短手部離開樁手的時間，才可以控制對方、感覺對方，達到連消帶打的效果，在實際情況中亦能運用自如。

　　黐樁要黐得好，其中重要的元素是要"鬆"，這不單單指身體上

的放鬆，更重要的是大腦的放鬆，即是精神上的放鬆。和黐手一樣，若是黐手時精神過於緊張，身體出現不協調的情況會較頻密，甚至會抵抗、頂撞的現象。要消除這些弊病，在練習時必須先要放鬆大腦，才可做到黐黐木樁的感覺，像是玩花式籃球的高手能使籃球在身上流暢遊走、毫不甩脱，完全控制自如、隨心所欲。而打樁也是一樣，黐樁就如同黐手般，要控制對方，所以黐樁黐得好，在旁人眼中就如同與真人黐手一樣，圓滑順從，行雲流水。

大腦放鬆與否大大影響關節的放鬆，繼而影響打木人樁時黐樁的效果。打木人樁時，我們經常圍繞木樁走動，配合手腳的動作及變化，完成整套樁法，若果關節緊張僵硬，走動時就會生硬、不圓滑，甚至有手腳動作不協調的情況出現，打出來的樁法斷斷續續、不順暢及不連貫。大腦控制着人體的神經系統，若果大腦處於緊張狀態，肌肉關節隨之受到牽連而變得緊張及不靈活，嚴重影響身體的靈活性及協調能力，同時容易作出錯誤判斷。同時，在健康方面過度緊張亦可帶來負面影響。因此先要放鬆大腦才可做到關節放鬆。

另一個可使關節放鬆的方法就是去了解每個動作活動時關節轉動的變化。打樁並不是真正的打架，有其練習目的，同一個動作，為何有些人只動了兩個關節，而有些人卻動了全身的關節呢？運用越多關節可以令動作更靈活、圓滑，發力更好，更能黐樁，所以練習時應仔細了解每個動作的變化，以及其中所需要關節的變動，繼而重複練習，盡量使全身關節同時轉動，這樣打樁時可以更順暢，亦可通過打樁鍛鍊身體的協調性及靈活性，達到黐樁的境界。

黐樁除了可以訓練手部觸覺靈敏外，更可練習以借力及御力的技術來控制敵方。要能夠黐着對方的手，才可感受對方來力的變化，先做到這一點才可以練習借力、御力及連消帶打的變化，倘若連對方來力也感覺不到，那又如何談上借力、御力呢？黐樁可以幫助加

強這方面的練習。另外，練習黐樁能讓自己明白面對不同的實際處境應如何反應。如上述所說，若是離開樁手太久時，在實際情況下對方已作出反擊，因此要練習作出合適的反應。最後一重點，黐樁可以加強全身關節的運動，以一隻手黐着木樁來練習較容易，但是若要達到黐樁的目的，雙手要黐着木樁來練習，那就必須配合靈活及協調的關節轉動。

打樁、朝形及追形

詠春拳的拳理都以中線理論為依歸，然而中線理論亦要配合朝形才能發揮作用。朝形是指朝向對方的意思，當兩者正面相對而站時，大家互相朝向對方；當雙方不是正面相對時，面向對方的那位便是朝形，相反另一位便處於失形狀況。在失形狀況下的位置相對較差，或已被對方搶佔了有利位置，為了彌補這劣勢，務必再次朝向對方取回有利位置。在失形的情勢下，再次朝回對方的動作便是追形，而追形也有不斷追向對方的意思。

搏擊時，取得有利的位置很重要，而好的位置是取決於朝形及追形的功夫是否良好而定的，練習木人樁其實是不斷地練習朝形及追形。木人樁的每一節開首均是正面與木樁相對而站，代表一開始

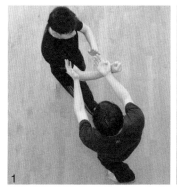
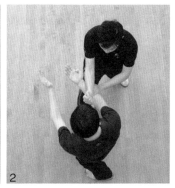
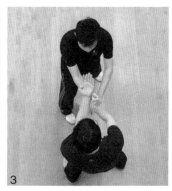

時自己與木椿互相朝形。理解到這一點對明白木人椿的椿法及應用相當重要，因為這樣才會清楚知道自己跟木椿的位置應如何安排，它的攻擊路線如何變化，以及自己應該如何走動來配合。木人椿第一節就是不斷練習位置的走動、朝形與追形，在第一節的 45 度攤手位置就是自己朝向對方而對方處於失形狀態，應多練習這個位置對己方有利，同時亦要理解木椿雖是死物，練習時要幻想它會動，即使木椿在失形下也會追形朝回己方攻擊，若是它朝回向着自己的時候或是它走到自己的 45 度位置，就會變成它朝形向我方而自己處於劣勢，要從失形中作朝回對方，因此才會有正身耕手的出現。

在練習木人椿法時，先要明白自己何時是朝形，何時是失形，及怎樣去追形，對於理解整套椿法有很重要的幫助。

磨椿

磨椿是練習木人椿的第二個階段，是練習木人椿過程裏一個很重要環節。磨椿把每節重要的手法不斷重複練習達到更熟練的境界，也是木人椿法裏重點的技擊方法。當八節椿法已經熟練後，便可進入磨椿階段。

磨椿共有八節，但是動作及手法跟原本八節的動作略有不同，可説是每節的精要動作演變出來的結果。在第一階段的八節椿法裏，每節的打法都是一個過程，動作一個接一個地練習，而磨椿就是不斷磨練每節重要的攻擊動作，主要是練習攻擊的手法及腳法的變化，亦有位置走馬的磨練方法。每節磨椿動作是依據椿法的重點理念而演變出來。

磨樁是木人樁法技擊的精粹，是前人技擊經驗的成果，除了重點練習最實際的攻擊手法外，還能加強整體攻擊性的威力及爆炸力。沒有第一階段的根基，不能練習磨樁；而沒有磨樁的練習，亦難以發揮木人樁法的實際威力，兩者互相輔助相成。不論手法純熟及位置有利，若沒有穩紮的腰馬配合，或不懂如何發勁只是徒勞無功，好像一個足球員的控球技術十分了得，他也需要在適當的時候準確無誤地發力射球，才達到最終目的，打木人樁也一樣，磨樁就如同在最後的關頭從不同角度發力兼準確無誤地射球。

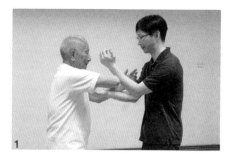

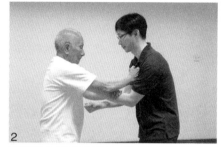

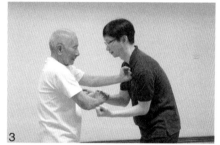

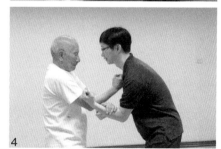

打樁與意念

　　打木人樁時，有些人會循規蹈矩地打出整套樁法，即使沒有錯漏，但是看起來總是覺得有所缺乏。有些人打起樁來卻很有生氣，就像跟真人對練一般有來有往，究竟原因何在？關鍵就在於打樁時有沒有加上意念。意念就是打樁的靈魂，沒有加上意念的打樁方式，並不是全面的練習木人樁方法，亦得不到打樁應有的效果。

　　簡單來說，意念是一種想像力。例如在練習小念頭第二節的按掌時，向下按的動作要慢，在感覺到盡頭即發力，這裏對於"慢"的理解就如慢慢地按一個球下水。當加上這個意念時，自己的手自然會減慢，還可能會感到輕微的阻力向上浮現，這就是意念的幫助。在練習木人樁時，這個意念就是幻想木樁是活生生的真人，會向你攻擊而不是呆着不動的。

　　由於木人樁是固定的死物，完全不會變動及還擊，在練習時根本上就只有練習者在打木樁，這樣的練習並不完美，動作只是單方面的而失去實際作用，亦不能提供危機感，因為真正的對手絕不會毫無反應任人攻擊。因此在練習木人樁時需加上意念，要幻想木人樁是活生生的，它的手與腳會以不同技巧向自己還擊。加上意念去打樁，練習就會變得有效。例如在打樁時，由一個動作變至另一動作時，可以幻想對方作出某種攻擊，故此自己要以另一動作來回應，這樣的練習才會實踐樁法的運用，有助理解樁法動作內更深層的含意。

　　加入意念的打樁方式分開幾個階段，如最初的 116 式，練習者要首先學懂全套八節的動作，待動作熟練後，身體和動作能夠互相配合，亦明瞭這八節內每個動作的意義，後來打這八節時加入意念，幻想木樁是有生命的，這樣每個打出的動作都有攻防意識，如此練

習才能收到實際效用。另一例子是練習轉馬耕手時，可以幻想對方真的從中線向自己打來，因而需要轉馬用耕手作防護，為轉馬耕手的動作加入意念。這種把意念推使至八節的每個動作裏，能豐富整套樁法的內涵及增加實用性，勝過盲目地練習，但卻不知原因。

加入意念的階段並不是打樁的最終目的。這八節有固定的打法，不論練習多少遍，動作是不變的，練習有助建立良好的根基，在動作、腰馬及手法運用上都可以取得練習功效，但若果不超越這八節的固定打法，便不能提升練習功效。熟練八節後，要學習脫離慣性的打法，把木人樁看作可隨意出擊的對手，自己因此相對地回應，因對方變而變，出手成招，形成人與木人樁之間實在的互動。打樁的最終目的是與木人樁作意念的交流，如同與真人對練，又像與影子打拳一樣，使用樁法時得心應手。

加上意念的練習並不是一成不變的，而且運用不好可能會成為錯誤。意念是會變動的，就如無法預測人的動作一樣，倘若練習者認為對方一定會用某一打法而強加這樣的意念來練習，只會鑽進死角，弄巧反拙，因此一定要清楚動作的變化和自己身處的環境而作出相應的行動。例如在木人樁第一節的擸頸動作，可以看作是單一的擸頸動作，加入意念運用後，成為當自己攻擊對方頭部時，他以側頭閃避我方的中線拳，自己即時把拳頭轉成擸頸手順勢繼續攻擊。

木人樁的應用

技擊是武術的靈魂，各功夫門派的技擊方法有異，取決於門派本身的拳理及理念，不同的理念衍生出不同的手形、步法、馬步、攻擊方法及用力方法等等，各有長處及不足，當學習技擊及用法時，最重要的是消化當中的含意，靈活變通地運用。牢記招數的手法或

位置的技法，只會鑽入死胡同，被固有的招式困擾，反被功夫駕馭自己而不是自己運用功夫，更莫論應用功夫上的變化。

真正的學懂招式，並不是指在示範時可以流暢地做出動作，因為這些招式是預先編定的，當中沒有變化，而是在一個沒有預定的情況下，能夠自然地運用功夫，這是基本的應用。此外，還要嘗試在不同的對手身上運用手法。以簡單的拍手衝拳為例，可能在某一對手身上能夠運用，但換了另一對手便不能，這是因為每個人的身形及反應都不一樣，所以對於不同對手要作出相應的變化，這是關乎練習者熟練動作與否。對某動作熟練以後，熟能生巧，自然可以因不同情況而作出相應的調整，達到同一目的。

熟練之後，就要學習"變"。功夫既沒有固定的招數，也沒有必勝的絕招，因此懂得變通是很重要的。除了在用法上的變更外，還有的是在使用動作失敗後要如何彌補或借勢再攻等等，"拳打千篇，自然會變"就是這意思。

打木人樁的三個階段，第一階段是八節的固定打法，第二階段是重點練習（磨樁），第三階段是隨心而發地打樁，意念的交流。這三個階段是層遞的，而八節的樁法既是第一階段亦是之後變化的根基，固此必須熟練。在八節樁法裏，每節都有不同的技擊用法，有些以位置取勝，有些練習連環動作，亦有採用不同角度的腳法，每一節亦有一定的動作拆解及教授練習者如何運用。最重要的不是學會招式後，一成不變地用於真人身上，而是理解每個細節的運用和含意，加以消化，靈活使用達至真正學懂樁法的目的。

木人樁法

概　述

　　木人樁是詠春其中一種練習器具，沒有練習對手的情況下，木人樁就是練習詠春技法的一個好對象。木人樁法分三個階段完成，由淺入深，就第一個階段而言，八節樁法各有訓練主題。

　　第一、二節樁法主要圍繞木人樁左右兩邊，以不同馬步作走動的訓練，其中 45 度的走馬楔位是重點所在，如搶佔到對方 45 度角的位置，對己方的攻防則十分有利。為了學習要準確無誤達到這個效果，第一、二節的練習尤其重要。此外，由 45 度楔位轉回正身耕手則用來彌補被對手搶佔 45 度位置的技法。

　　第三節樁法以拍手開始，拳套中有拍手動作，木人樁法也有。木人樁裏的拍手有另一套方法，而且亦分內門拍手及外門拍手，即正身拍手與轉馬拍手。這節樁法能令練習者對以上兩種拍手有正確的理解。腳法亦在第三節中初次出現，拳套的腳踢為練習者打下基礎，在這節中加入走馬 45 度側身腳，進一步提升技巧的難度。

第四節樁法學習詠春 "推" 的方法，為下一節的抱琶手作準備。第四節中有另一式腳法，相比第三節的 45 度側身腳，此節的走馬 90 度踢腳，行走的步法角度更大，是針對人體膝關節構造而設計的攻擊技巧。

　　第五節樁法的重點是練習詠春的抱琶手，當中包含各種不同手法、角度、手型等變化的抱琶手，在磨樁階段會作更全面的訓練。

　　第六節樁法由耕手開始，學習配合轉馬、攤手上頸及揪手上頸等招式。首半部分的每一動作均需要運用轉馬達至最佳效果。45 度的踢腳在前節中已出現，但這節的 45 度踢腳需要轉換另一腳踢出，即是走左邊用左腳踢，走右邊用右腳踢。這種訓練讓練習者學習左右腳流暢轉換，靈活運用雙腿，使踢擊的覆蓋範圍更擴闊，角度更刁鑽，令對手難於閃避。

　　在第七節樁法裏，練習者學習移步直踢變化為轉馬低踢的連環腳法，以及以轉馬揪手應付前踢及消踢以後的連貫動作。

椿法的第七、第八節均以腳法組合為主，前半部分是練習攤手與低膀手的交叉運用，後半節攔手踢腳中的攔手動作，與拳套中的運用不同。這節的攔手配合不同的技法，攻擊對手從上到下各個不同部位。

　　學習全套八節木人椿法後，練習者應勤奮練習，在熟練及掌握八節木人椿法的動作後，練習者才可以邁向更高層次的訓練。

木人椿

第一節及第二節

　　木人椿的第一、二節的動作基本相同，只是第一節由左至右開始，第二節則由右至左。兩節背後的拳理及訓練目的一樣，只有少許的手法有別。

1. 左手在前，右手在後成護手。

2. 左手向上提，成左托手。

5. 右膀手黐樁轉攤手，同時身體成45度朝右面向木樁，右腳緊貼樁腳。

6. 左腳不移，右腳退後成正身耕手。

右手由左手背穿出，同時轉右馬，成右擸頸手。

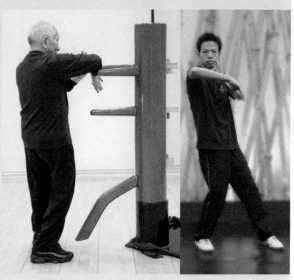

4. 右手收回成右膀手。

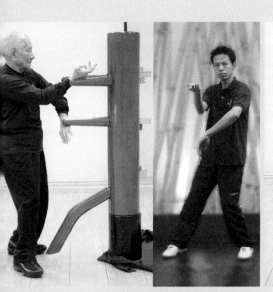

右腳標馬，左腳跟隨成側身捆手。

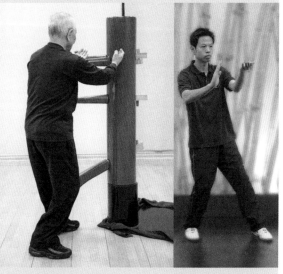

8. 左底膀手翻上成左攤手，右手變前手，同時身體成 45 度朝左面向木樁，左腳緊貼椿腳。

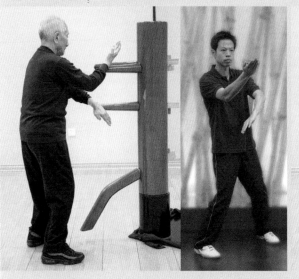

9. 右腳不移，左腳退後成正身耕手。

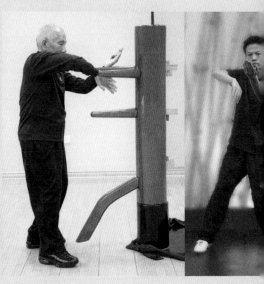

10. 右手圈手，左手耕手，同時標馬
以側身馬朝向木樁成捆手。

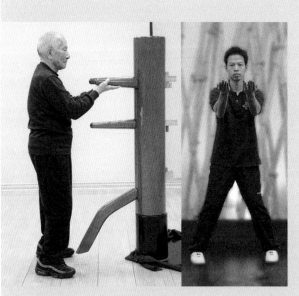

13. 雙手同時轉做雙托手。

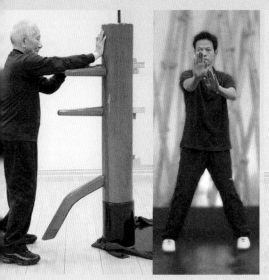

1. 右手圈手成正掌打向木椿，同時左手成窒手，身體由側身馬轉正身馬，成窒手正掌。

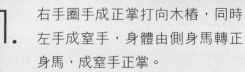

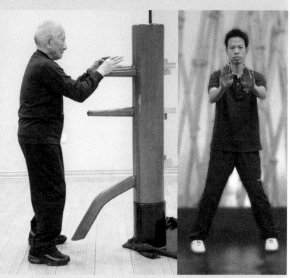

12. 雙手同時做窒手，成雙窒手。

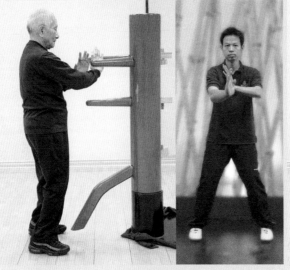

1. 右手在前，左手在後成護手。

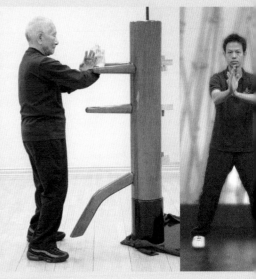

2. 右手向上提，成右托手。

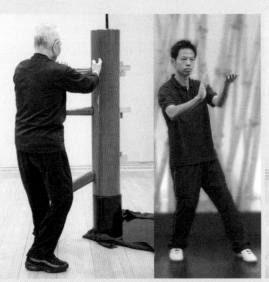

5. 左膀手黐樁轉攤手，同時身體以45度朝左面向木樁，左腳緊貼樁腳。

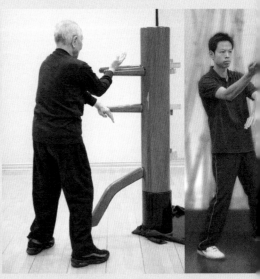

6. 右腳不移，左腳退後成正身耕手。

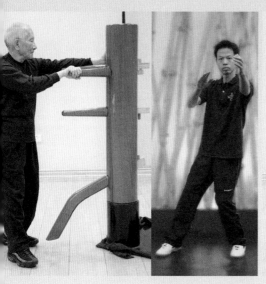

左手由右手背穿出，同時轉左馬，成左
攔頸手。

4.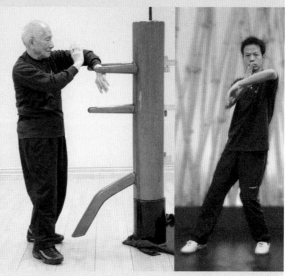

左手收回成左膀手。

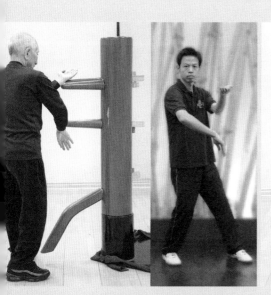

左腳標馬，右腳跟隨成側身捆手。

8.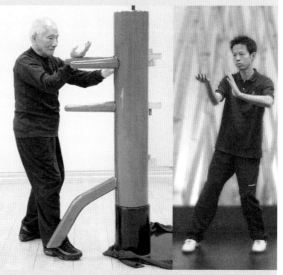

右手成攤手，同時身體以 45 度朝右面
向木樁，右腳緊貼樁腳。

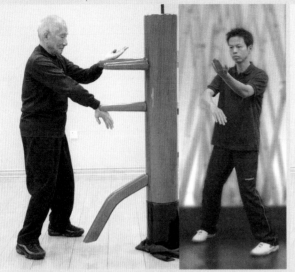

9. 左腳不移，右腳退後成正身耕手。

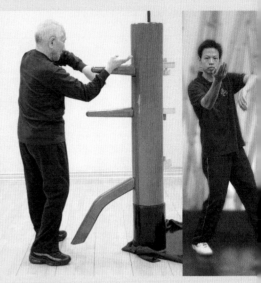

10. 左手圈手，右手耕手，同時標馬
以側身馬朝向木樁成捆手。

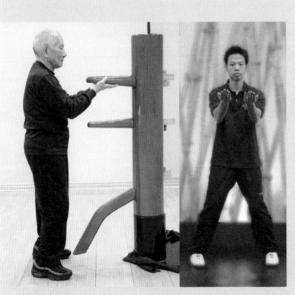

13. 雙手同時轉做雙托手。

11. 左手圈手以底掌打向木樁，同時右手成窒手，身體由側身馬轉正身馬，成窒手底掌。

12. 雙手同時做窒手，成雙窒手。

 重點1

45 度楔位的走馬動作

　　木人樁第一節和第二節這兩節主要是圍繞木人樁左右兩邊 45 度，即共 90 度的馬步訓練，當中包含不同馬步，如側身馬、正身馬、圈馬、楔馬、標馬等等。當中 45 度楔位尤其重要。熟練各種馬步的移動，能更易取得有利位置，控制對手。

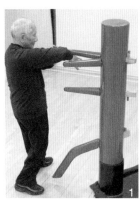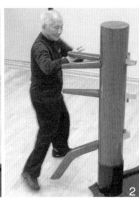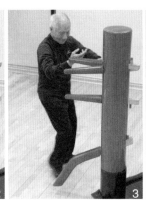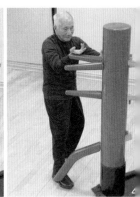

1. 以側身膀手向木人樁。

2. 先移左虛步到木樁 45 度位置，膀手同時黐着樁手轉動。

3. 45 度位置，重心放到左腳，右腳楔馬。

4. 楔馬與攤手動作在同時間完成。

　　45 度楔位的走動過程是先移虛步到距離木樁 45 度位置，然後再把原本的重心腳圈馬楔到樁腳邊，膀手同時黐着樁手轉動成攤手，不離不頂，使整個身體成 45 度朝向木樁，楔馬與攤手的完成需要在同一時間完成，完成後，重心仍在後腳。

45 度攤手示範

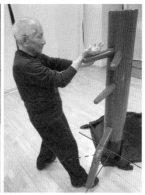

45 度楔位攤手這動作需要身體與木椿成 45 度位置。

45 度攤手時護手與底掌的分別

　　45 度楔馬攤手和護手這一動作，以往的動作不是攤手和護手，而是 45 度楔位攤手打底掌。葉準師傅將原先打底掌更改成護手的原因，主要是由於木人椿的椿手比真人的手短很多，而前腳楔着椿腳亦限制了練者於固定的位置和距離，在木人椿練習這動作時，用底掌尚可打到木椿，但身體仍免不了微微前傾。當實際運用時，人手比椿手長，加上楔腳這個因素，因此距離會比練習木人椿時拉得更遠，打底掌的手不如在木人椿上練習般能擊中目標，若硬要把手伸長打到對手，身軀便會往前方伸出，以彌補不足的長度，形成身體前傾，破壞馬步的重心結構，令平衡不穩，不但攻擊的效果欠佳，更嚴重的會給予對手反擊機會。

1. 在 45 度楔位攤手和護手位置時，重心十分穩定。

2. 45 度楔位攤手打底掌時，身體微向前傾。

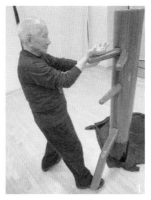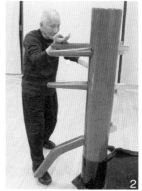

正身耕手位置

　　正身耕手的走馬過程，是從 45 度攤手開始，重心腳不移，把前腳移後微微轉馬成正身耕手位置，雙手轉耕手的過程是以最簡短路線完成，故雙手最忌收回再變耕手，應在原本位置直接轉做耕手。

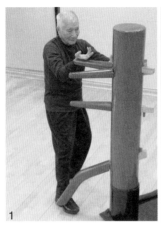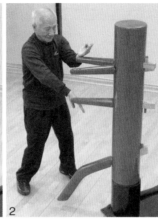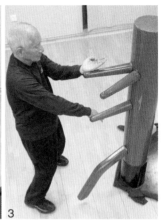

1. 45 度攤手楔馬向木人椿。

2. 腳移後成正身馬，雙手以最短路線成耕手。

3. 正身耕手只是從木椿的側面正身朝向木椿，並不是 45 度朝向木椿，與 45 度楔位位置不同。正身耕手是反客為主的手法，使自己從失利的情況下重新調整位置，使自身重奪有利位置。處於更穩健安全的狀態。

捆手正掌

　　由捆手到正掌時，右手的圈手動作是完整做一個圈的，而由圈手到正掌的整個過程中，手腕全程都是黐着木椿椿手，到最後打正掌時，手的外側也是黐着木椿手的內側從中線打出，當一隻手正在做圈手的同時，另一隻手就轉做耕手，身體同時轉馬，直至圈手完成做正掌的一剎那，耕手才轉做窒手同時身體馬成正身，形成窒手正掌。

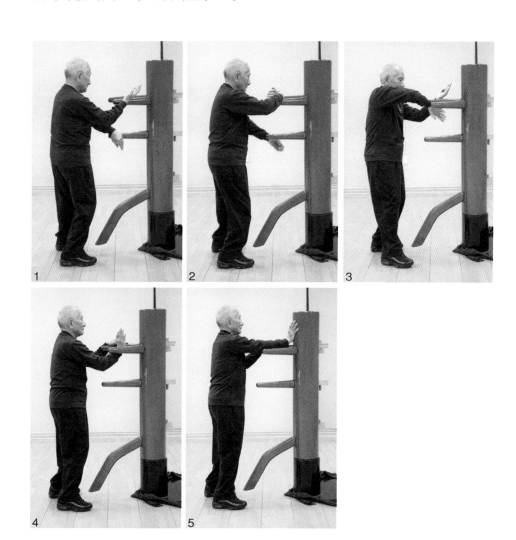

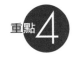 重點4 **捆手底掌**

　　由捆手到正底時，左手的圈手動作是完整做一個圈的，而由圈手到底掌的整個過程中，手腕都是全程黐着木椿，直到最後打底掌的時候，手部就不需黐着木椿，當一隻手正在做圈手的同時，另一隻手就轉做耕手，身體同時轉馬，直至圈手完成做底掌的一剎那，耕手才轉做窒手同時身體轉馬成正身，形成窒手底掌。

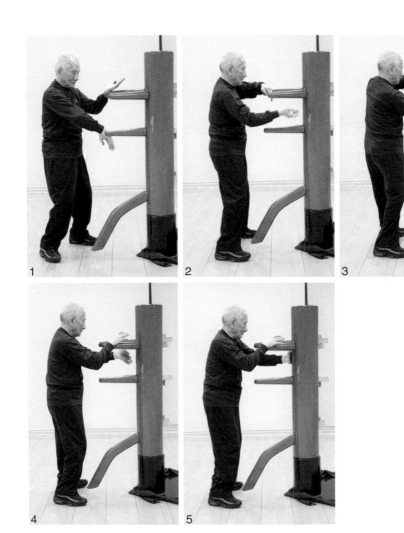

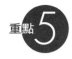

重點 5　捆手位置

　　轉馬捆手的位置是 45 度轉馬朝向木椿，重心腳那邊手成低膀手，另一隻手則成攤手，組成捆手，目的就是在轉馬時，配合雙手同時滾出。在木人椿上練習，是鞏固位置架構，所以切忌用力向左右兩邊撞開，應該是逼嗒椿手，就是像兩個氣球互相嗒着一樣，在做捆手的時候，攤手的意識在手的外側。

重點 6　膀手

　　轉馬膀手是身體轉向 45 度的側身馬同時，重心腳那邊手做出膀手，另一手擺出護手，轉馬膀手就是馬步、身體及膀手改變方向形成有利的位置，放鬆膀手，消卸對方的來力，不是猛力撞開對方來手，反而是要留着對方的手，雙方兩手互觸，我以知覺感應對方下一步行動，收搶敵先機之效果。面對木椿時，拳的來勢其實是由木椿中線發出，而非實則接觸的那隻椿手，木椿的手並不是真正發出攻擊的地方。

從不同角度觀看膀手

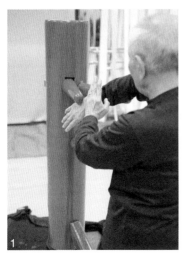

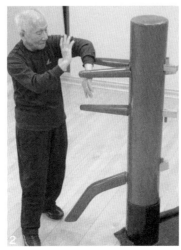

重點 7 虛手與實手

　　現實中的對手會向你正面發拳攻擊，故在練習木人樁時需要想像拳是由木人樁的正中打出。因為木人樁設計的限制，不同手法所接觸到的樁手，並非一定是真實的情況，固有虛手實手之分，有時接觸到的會是實手，亦有時會是虛手，而在第一節出現的膀手動作，手腕接觸到的那枝樁手便是虛手，相反在 45 度楔位時攤手接觸到的那枝樁手，就是實手了。

　　練習木人樁要清楚認識虛手和實手，否則便會做成對樁法錯誤的理解了。

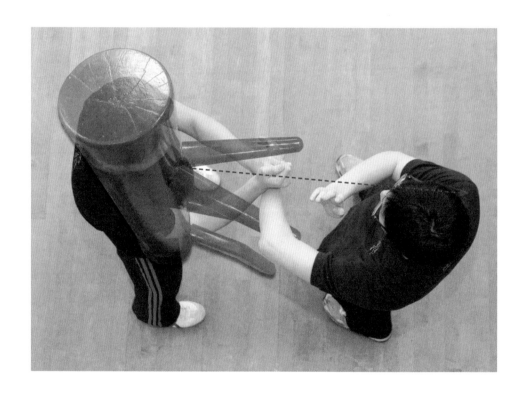

重點8

標馬捆手

由正身耕手到側身捆手，下耕手翻上成攤手，上耕手轉低膀手，注意兩手要以最短、最接近的路線進行，才符合黐樁的原則。馬步移動過程叫標馬，標馬是以前腳帶動，後腳追隨而成，重心處於後腳，重要的是捆手和標馬的動作是要同時完成，形成一個整體的動作，使力量更加統一。

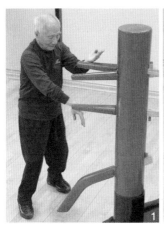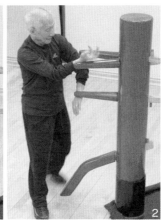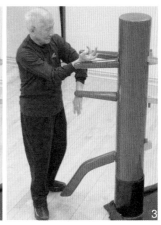

重點9

楔腳

楔腳，是配合圈馬而成的，重點的是要注意腳的外側要貼着樁腳，有輕微逼着的感覺。除了手部注重知覺外，腳亦一樣可憑感覺探知對方動向。

應用解構

一、擸頸手應用示範

　　擸頸手有不同變化，可從內門上頸，亦可從對手外門入手，亦會因對方兩拳連擊，而我後佔先機，從中線逼開來拳，或擊面門，或擸頸控制對手，用法多變，視實際情況及使用者而異。

1. 對方以直拳攻來，我抬手往上托，格開對手襲來之拳。

2. 我以另一手以衝拳由中線打出，直接擊向對方面門，對手急忙側頭閃避，使衝拳落空。

3. 我拳正置於對方頸旁，隨即變招，由衝拳化為擸頸手，攀附對方後頸，猛發窒勁擸下，令其喪失平衡，頭部往下落，我配合此勢，衝拳往上打向對方面門。形成互撞，加強打擊力量。

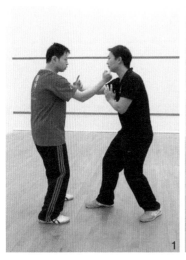 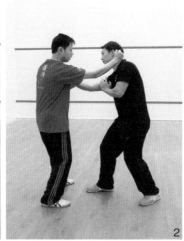 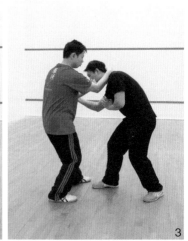

二、內、外門捆手位置示範

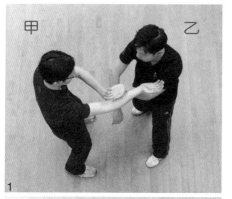

1. 內門捆手俯視—甲向乙中線進攻，乙轉馬手攤手攤向甲右手內側，右手低膀膀甲左手，以內門捆手消卸甲方。

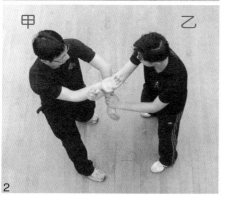

2. 外門捆手俯視—乙向甲中線進攻，甲轉馬右攤手攤向乙右手外側，左手低膀膀乙右手，以外門捆手消卸乙方。

三、45 度楔位應用示範

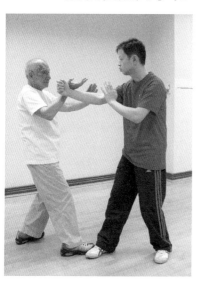

　　對手衝拳打來，葉準師傅立即走動馬步，以第一節中的 45 度楔位技巧，搶先佔據有利位置，使先機盡在己方。

　　對方側面被佔，左拳距離過遠不能反擊，右手因在葉準師傅攤手所看管控制下，活動空間減少，亦不可抽手離開令自己即時受到追擊，因而試圖用力反壓。

　　葉準師傅借力打力，左手拍手拍開對方施力右手，對方力量突然失去着力點，身體即時前傾，面部已同時被打中。

假使對手不顧一切使用左拳穿出，打向葉準師傅面門，兩手便會立時形成交叉手的不利狀態，而反受攻擊。

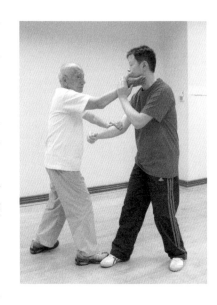

45 度楔位使自己處於最佳的結構位置，過與不及都會使自己不平衡，因此必須準確熟練。在 45 度這個位置上，自己的雙手都是朝向對方，即是説雙手都處於能攻擊對方的位置之上，有以一制二的優勢，相反對方的雙手就處於落空的位置，這個位置能使對方有咄咄被壓逼之感。

當處於對方 45 度有利位置時，對方同時亦會感到危險，這時對方會想逃離這困局，他或會退馬調整位置，或會用力逼回我方，使我有借力反打的機會，或乘他逃走之時順勢追馬拍打。

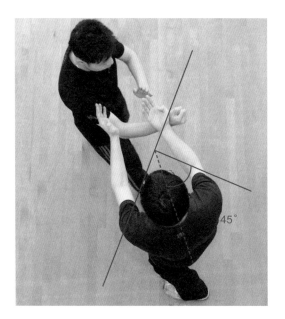

從上方往下可清楚看到 45 度位置的重要性，於此位置雙手都在能攻擊對方的範圍裏，掌握着情勢，反觀對方雙手都被帶到另一旁。行動完全被控制。

木人樁

第三節

木人樁第三節主要分兩部分，就是內、外門
的拍手動作和拍手之後的處理。另外亦有 45 度
側身腳的練習。

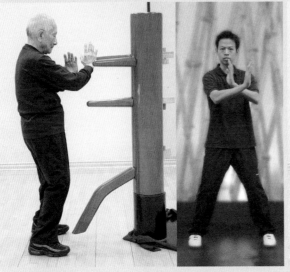
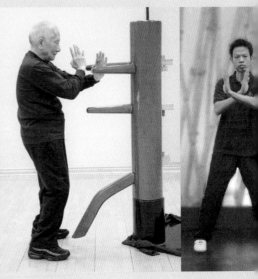

1. 正身右手向左拍向樁手,成左內門拍手。

2. 正身左手向右拍向樁手,成右內門拍

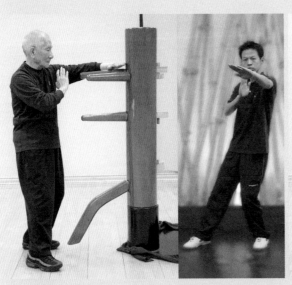
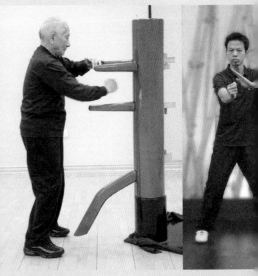

5. 由左外門拍手成殺頸手。

6. 左手返手索落,同時身體轉回正身成右底拳。

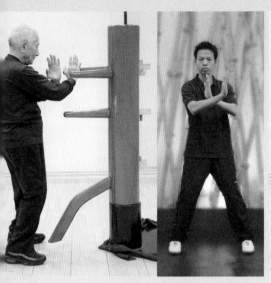

正身右手向左拍向樁手，成左內門拍手。

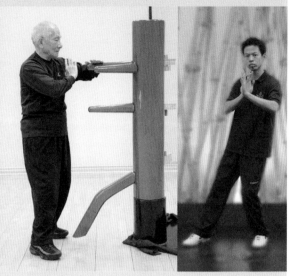

4. 轉馬成左外門拍手。

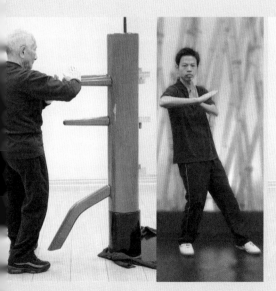

轉馬成右外門拍手。

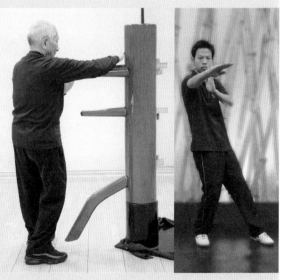

8. 由右外門拍手成殺頸手。

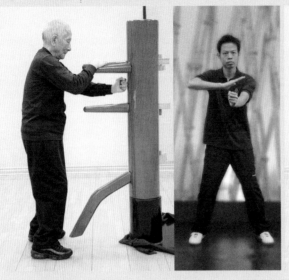

9. 右手返手索落，同時身體轉回正身馬打左底拳。

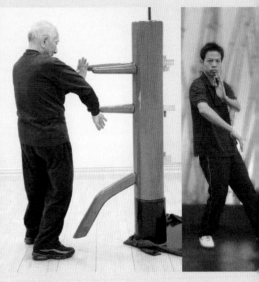

10. 轉右馬成右低膀手。

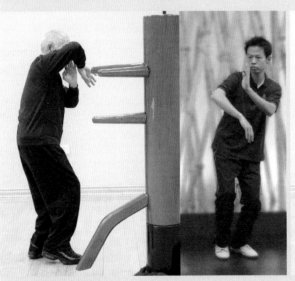

13. 右腳隨即收回成吊馬，同時左手做護手，右手成膀手。

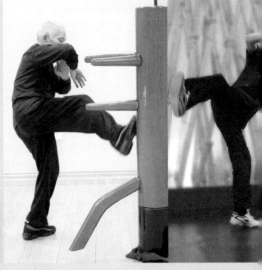

14. 右腳以45度側身腳斜踢向木樁

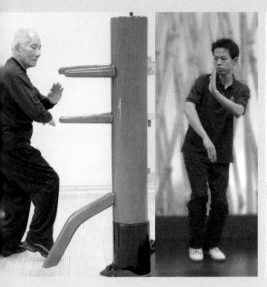

11. 左腳向左移動，右腳跟隨成吊馬。

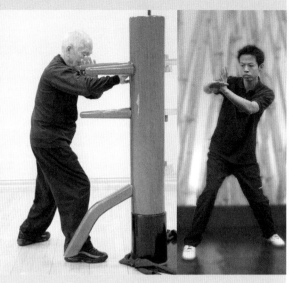

12. 身體成 45 度斜向木樁，左腳不動，右腳攝向木樁，同時左手做拍手，右手成橫拂手。

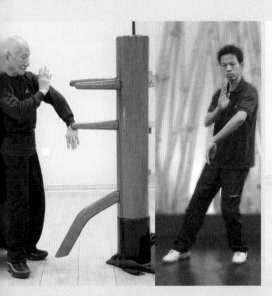

15. 標馬成左低膀手。

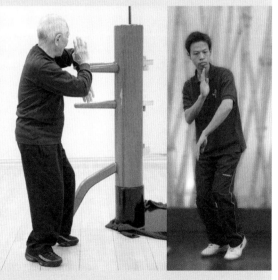

16. 右腳向右移動，左腳跟隨成吊馬。

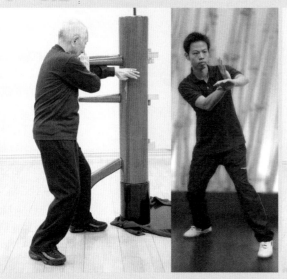 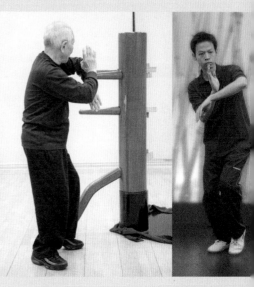

17. 身體成 45 度斜向木樁，右腳不動，左腳楔向木樁，同時右手做拍手，左手成橫拂手。

18. 左腳隨即收回成吊馬，同時右手護手，左手成膀手。

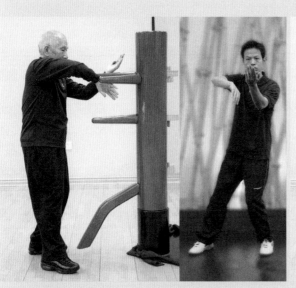

21. 右手圈手，左手耕手，成捆收手，同時轉馬，以側身馬朝向木樁。

22. 右手圈手以正掌打向木樁，同左手成窒手，由側身馬轉成正馬。

9. 左腳以 45 度側身腳斜踢向木樁。

20. 標馬回中成側身耕手。

3. 雙手同時室手，成雙室手。

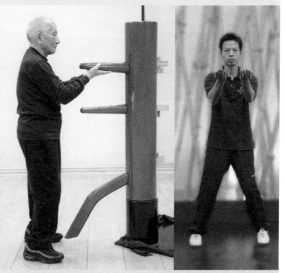

24. 雙室手轉做雙托手。

正身內門拍手

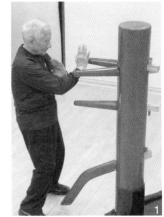

1. 正身內門拍手時，身體不用轉馬，因為轉馬會令自己身體側面正對敵人，招致對方另一隻手的攻擊。

2. 拍手要以手腕之力或左或右拍向樁手內側，力不過樁手，拍手完成時即回中線成護手。

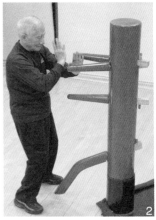

轉馬側身外門拍手及殺頸手

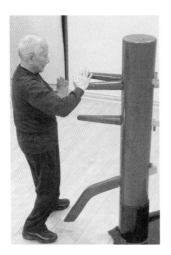

外門拍手的時候要配合轉馬動作，意想對方從中線向我進攻，我則轉馬移開自己中線，避開對方的攻擊同時從外側做外門拍手，再沿對方的手面順勢以殺頸手擊向對方頸部位置。

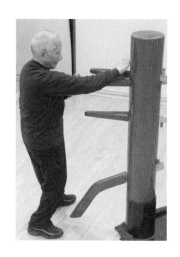

與內門拍手不同，外門拍手配合轉馬使出亦不會露出空隙而受攻擊，因轉馬令側身的方向是對方外側，對方沒可能無中生有的長出一隻手來進攻，再者轉馬後更有利之後所使用的殺頸手。

 索手底拳

1. 殺頸手動作完成時，隨即返手索落，同時轉馬使身體轉回正身，另一手則立即順勢以底拳打向木樁，使索手、轉馬、底拳同時在一個圓形的運動上完成。

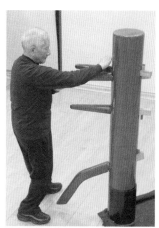

2. 這個動作重點在腰馬的配合，使整個動作在腰馬的轉動中同時進行，一氣呵成，毫無間斷，是一個整體的動作。

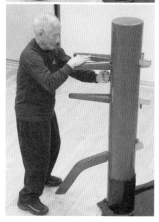

重點4　45 度側身腳

　　45 度側身腳，由側身低膀手開始，左腳移到木樁 45 度位置，右腳隨即跟隨成吊馬，腳尖着地，然後右手以橫拂手擊向木樁樁手底部，左手成拍手，再隨即收回變成吊馬，這三個動作需一氣呵成。最後，右腳以腳踭踢向木樁側面成側身腿。

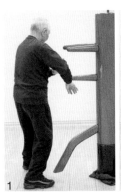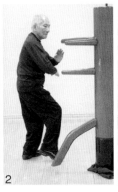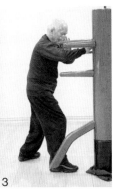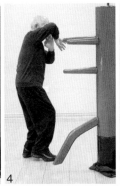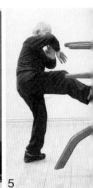

1　2　3　4　5

45 度側身腳示範

　　拍手橫拂的一剎那，動作不作停頓，重心仍處於後腳，重心腳是原地不動，而前腳楔入樁腳的一刻，有蜻蜓點水之意，腳尖着地一刻隨即收回成吊馬。

　　吊馬的時侯，後腳成重心，右腳成吊馬，腳尖着地，仍然成低膀手，由於吊馬時雙腳距離很近，加上重心處於後腳，重心點不變，使到之後的側身腳更具威力。

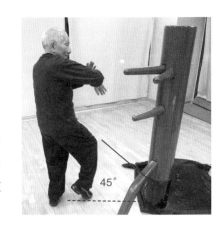

45°

應用解構

一、拍手殺頸及索手底拳應用示範

葉準師傅以轉馬外門拍手化解攻來的直拳，拍手隨即沿着對方手臂用拂手向頸項殺上，對方急以手臂向上抬，意圖撥開攻來之手，身形隨即微微升高後仰，葉準師傅掌握對方失形的機會，利用對方上舉之力，拂手快速返手索下，令對手身體失形向前仆跌，右拳趁勢擊中對方，動作一氣呵成。

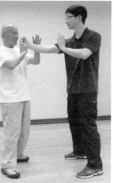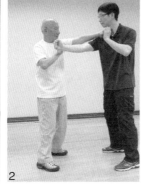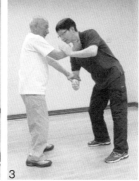

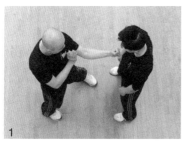

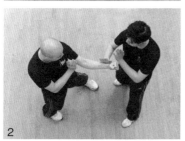

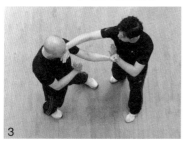

外門拍手殺頸俯視圖

1. 對方進馬出左拳直接由中線向我胸口進攻。

2. 我則用轉馬右外門拍手拍開對方左手來拳，並以45度朝向對方。

3. 我順勢由右外門拍手變拂手沿着對方右手手面反擊，殺向對方頸部。

二、45 度側身腳應用示範

對方直拳攻來，葉準師傅看準來勢，馬步走向對方 45 度角位置，楔馬縮短彼此距離，左拍手則封向前臂外側並以橫拂手擊向對方脅下，令對方受創，失去防守能力。所有動作在同時完成。乘對手防守薄弱之際，前腳隨即收回成吊馬，以加強踢擊力量，在最直接及最短路線上利用腳跟發力踢向對方腰胯之間，拂手變為膀手及以護手作防範對方反擊。

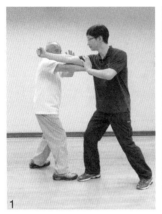 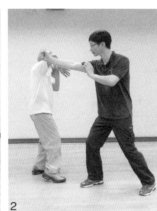 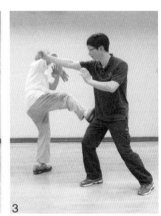

45 度側身腳俯視圖

走馬向左避開對方的直拳，乘隙從 45 度位置以側身腳踢向對方。

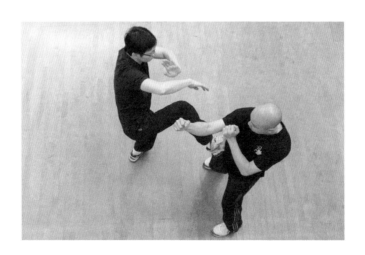

木人樁

第四節

　　木人樁第四節主要練習推人的方法，詠春拳有其獨特技巧，讓練習者明白如何安全地使用此技法。接着下半部分就是重點訓練詠春另一式腳法——90 度踢腳。

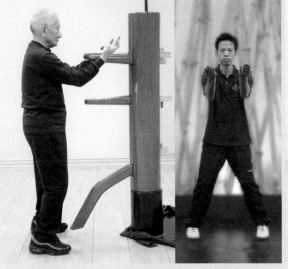

1. 雙手標上成雙攤手在木樁樁手外側。

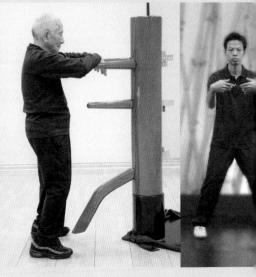

2. 雙手內圈成雙圈手。

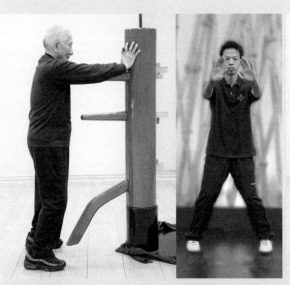

5. 雙攤手翻上向外逼出成雙正掌。

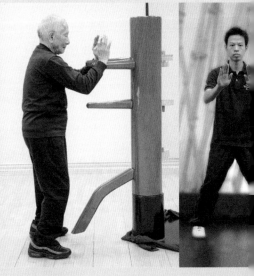

6. 雙手隨即窒向樁手成雙窒手。

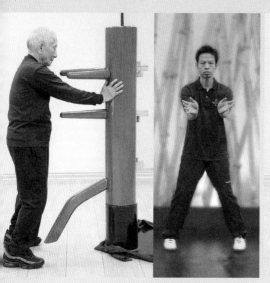

雙圈手變雙底掌，擊向木樁底部。

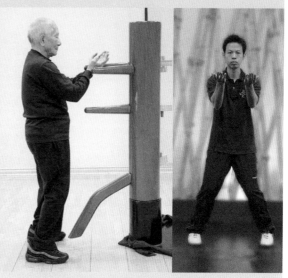

4. 雙手翻上成雙攤手在木樁樁手內側。

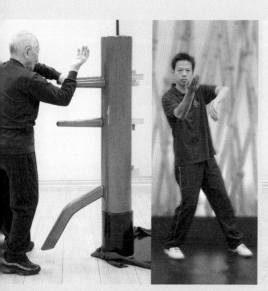

轉馬，右耕手，左圈手，成捆手動作。

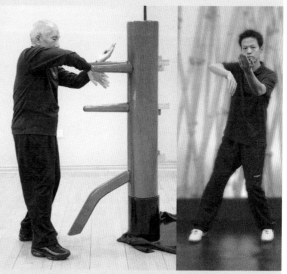

8. 轉馬，左耕手，右圈手，成捆手動作。

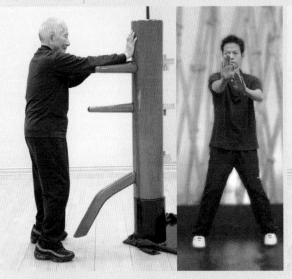
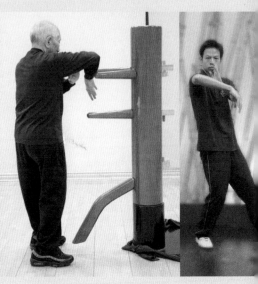

9. 右手圈手後以正掌打向木樁，同時左手窒手，由側身馬轉正身馬，成捆手正掌。

10. 右手隨即由正掌變回膀手，同時轉馬向左方。

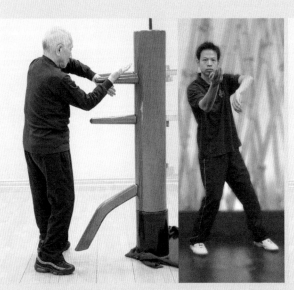
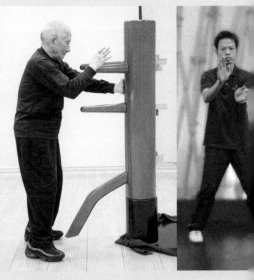

13. 左手圈手，右手耕手，同時標馬以側身馬朝向木樁，成捆手。

14. 左手圈手以底掌打向木樁，同時右手窒手，由側身馬轉正身馬，成捆手低掌。

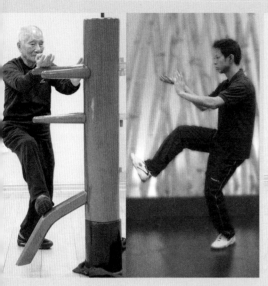

11. 左腳走向木椿 90 度，同時右膀手
黐椿轉上成攤手，左手護手變前
手，右腿踢向木椿膝蓋位置。

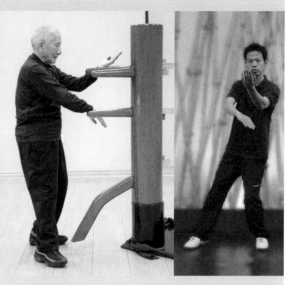

12. 右腳標馬，左腳跟隨成側身耕手。

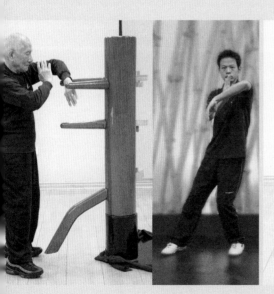

15. 左手隨即由低掌變回膀手，同時
轉馬身體向右方。

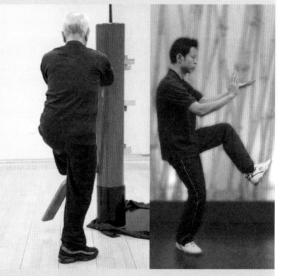

16. 右腳走向木椿 90 度，同時左膀手
黐椿轉上成攤手，右手護手變前
手，左腿踢向木椿膝蓋位置。

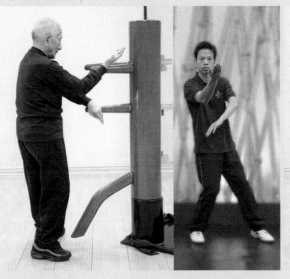

17. 左腳標馬,右腳跟隨成側身耕手。

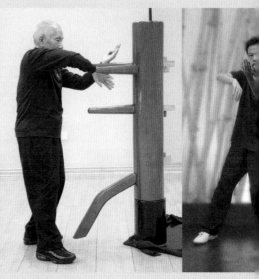

18. 右手圈手,左手耕手,同時標馬側身馬朝向木樁,成捆手。

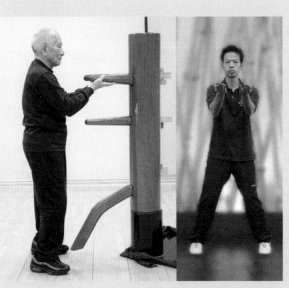

21. 雙手同時轉做雙托手。

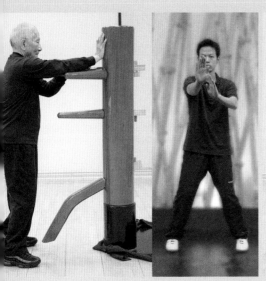 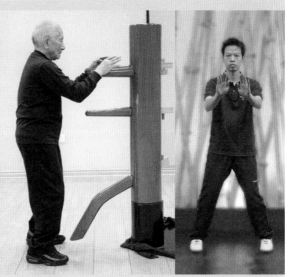

19. 右手圈手以正掌打向木樁，同時左手窒手，身體由側身馬轉正身馬，成窒手正掌。

20. 雙手同時做窒手，成雙窒手。

外門雙攤手，雙圈手底掌

　　練習外門雙攤手時，意在雙攤手內側，兩手埋踭並有啜實椿手的感覺，接觸點在手腕對下位置，練習時意想對方雙手向我前方逼出，我則用腕力以雙圈手借對方來力順勢從外向內圈入，打向對方中門位置。

1. 埋踭以外門雙攤手標出。

2. 以腕力使雙圈手向內圈入。

3. 雙圈手借勢從外而內漏入。

4. 以雙手手指輕輕接觸木椿。

5. 確定後再發力以雙底掌打向
　 木椿中門底部位置。

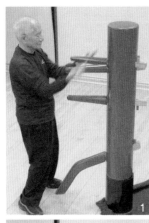

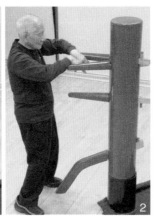

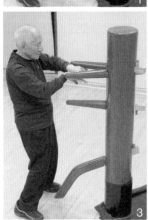

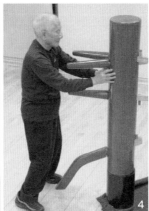

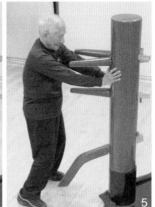

內門雙攤手，雙正掌

內門雙攤手，雙手由椿手內門向斜上方標出，雙手外側與椿手緊逼嗫着，但沒有左右向橫分開的力量，雙手前臂同時向內翻轉，形成手背朝上，雙踭外翻，以旋轉的力量逼開對方雙手，再以雙正掌擊向對方面部。木人椿的椿手因為設計上的問題，椿手只有些微活動空間，練習時不可能真正把它逼開，所以練者要想像正在逼開對方兩手，繞過椿手打上。

1. 雙手外側與椿手緊逼嗫着。

2. 雙手前臂同時向內翻轉。

3. 手背朝上，雙踭外翻。

4. 以雙正掌擊向對方面部。

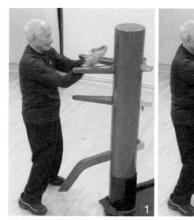
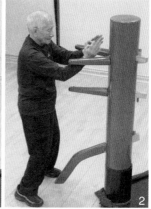
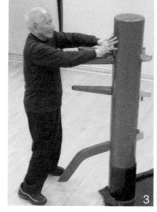
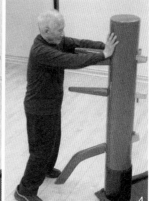

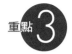 **重點3**　**雙正掌、底掌留意的事項**

打雙正掌、底掌時，先以雙手手指輕輕觸摸目標，待確定接觸實在時才以手踭、手腕發勁打出。

推人不是每次都會奏效，因為對手是活生生的人，會做出各式各樣的行動來閃避甚至反擊。若不顧後果，胡亂想推倒別人，一旦落空，自己反而容易會失平衡，陷於被攻擊的險境。故此第四節樁法中有此訓練方法。

雙正掌、底掌示範（右面）

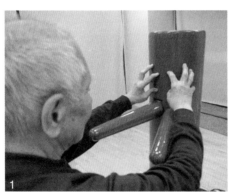

雙正掌、底掌示範（左面）

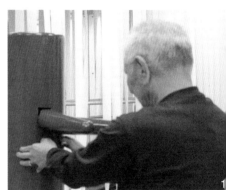

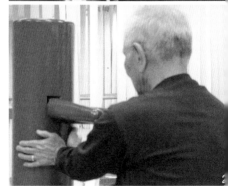

捆手

捆手，是由撈手及耕手的動作組合而成，交替變換的過程則要配合圈手的動作和轉馬同時進行。動作完成時，耕手位置由樁手外門斜角度指向木樁中線；轉動的過程最重要是動作圓活暢順，由耕手轉撈手時，耕手內側需要黐着樁手轉動及不可有逼壓樁手的力量，而由撈手變耕手時，雖然不可能完全黐着樁手轉動，但仍需把離開樁手的距離減至最短。

在整體動作上，雙手的圈手動作和腰馬的轉動時間要互相配合，形成一個整體的轉動，另外，耕手完成時需要有逼啜着樁手的感覺，而撈手就要放鬆黐着樁手及不可有向外抵抗樁手的力向。

捆手示範

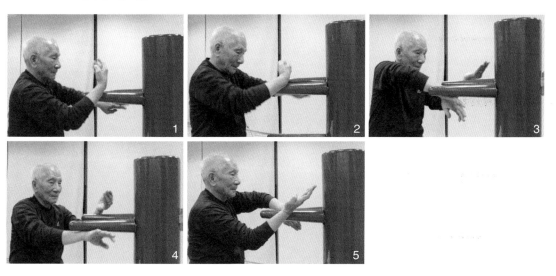

捆手位置圖

捆手時耕手的位置要配合轉馬側身耕向中線。

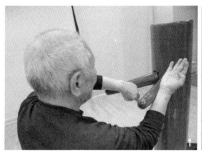

90 度踢腳

　　90 度踢腳，在膀手的位置上，先動虛腳，虛腳直接走動到木樁側面成 90 度位置，由虛腳踏實轉成實腳，即重心腳，另一腳則同時在外側 90 度位置上踩向樁腳膝蓋位置，膀手同時黐着樁手轉成攤手，另一隻手伸前成護手，用以控制及看護之用。

1.　由側身膀手開始。

2.　走馬到木樁側面 90 度位置。

3.　從外側 90 度位置上踢向樁腳膝蓋位置。

　　90 度踢腳時，要點在於從對方 90 度位置上踢向膝部外側關節位置，攤手在黐着樁手的同時，切忌用手力壓向木樁，應以後腳作重心站穩馬步，護手應放在木樁近樁身位置，意想防禦及控制對方之意識，由膀手到 90 度踢腳是一個完整動作，需要一氣呵成。

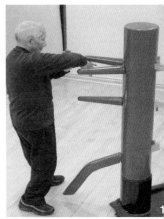

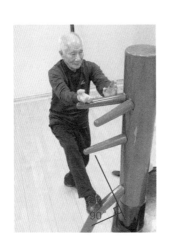

應用解構

一、外門雙攤手，雙圈手底掌應用示範

　　葉準師傅以外門雙攤手標出壓逼對方兩手，對方恐怕被壓入，忙標攤手防禦，葉準師傅乘對方雙手用力標出之良機，借對方來力，由壓逼之力改為兩腕圈手從外向內圈入，對方不但兩手被分開，中路空虛，且受圈手之力影響，身體被牽引前傾，葉準師傅同時進馬以雙底掌擊中對方。

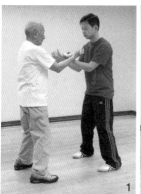 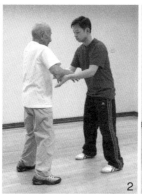 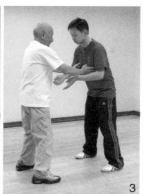 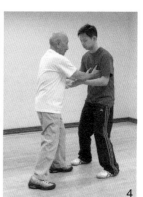

二、內門雙攤手，雙正掌應用示範

　　葉準師傅由對方內門以雙攤手標上，對方兩手馬上用力封閉內門防禦，葉準師傅借對方用力之際，雙手前臂向內翻轉，手踭外翻，借助手臂旋轉外翻的力量逼開對方雙手，對方的防禦立時分開，中路大空，再進馬以雙正掌擊向對方頸部，對方即時受創，立足不穩，向後跌出。

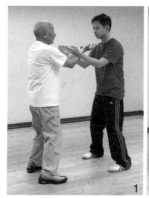 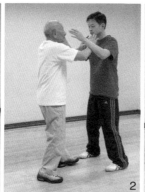 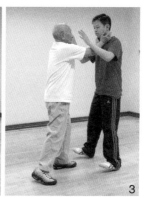

三、90 度踢腳應用示範

　　對方進馬衝拳直接攻來，葉準師傅借標來之勢，讓出中路，走馬到對方外側 90 度位置，以攤手和護手防禦並控制對方，使對方側面完全暴露受制，繼而用腳踢向對方前腳膝關節，使對方受創，即時跌倒。

90 度踢腳應用示範

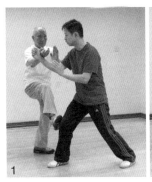 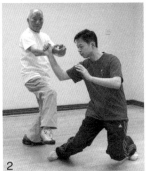

　　90 度踢腳，使對方膝蓋關節受控制或跪下，這是因為膝蓋關節的結構上，對從外邊的承受力及抗衡力是相對地較弱的，若從這角度位置踩下，對方是比較容易受控下跪，而在這個位置上用力踢出亦能重創對方。

90 度踢腳俯視圖

　　對方踏步衝前向我進攻，我走馬到對方側面，並由對方 90 度位置向其膝蓋外側位置踩下。

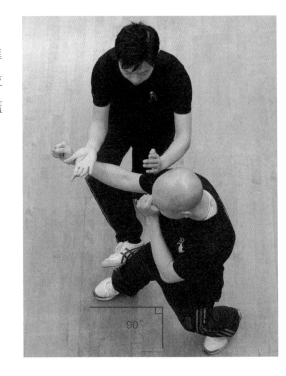

木人樁

第五節

　　木人樁第五節集中在抱琶手的練習。這動作兩手擺放的形狀好像手抱琵琶一樣，所以叫抱琶手。而兩手上下擺放，形象又像蝴蝶，故亦可稱蝴蝶掌。

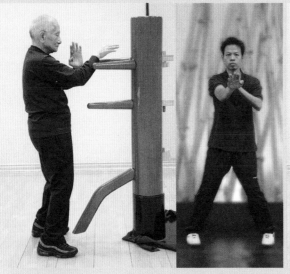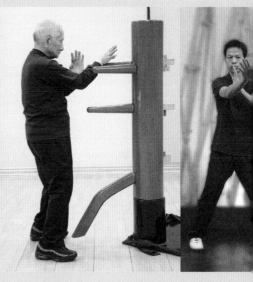

1. 右手在前，手背斜向上方，左手在後成護手。

2. 前手手腕向左拖向右樁手。

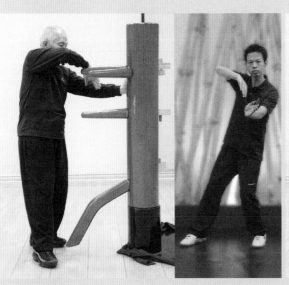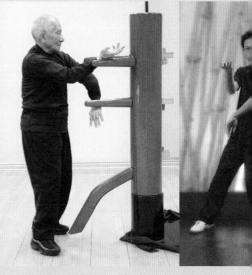

5. 轉馬成右撈手，同時左手以底掌打向木樁右下側。

6. 保持側身馬不變，雙手變成捆手。

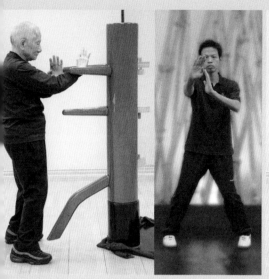

手腕回向右拖向左樁手。

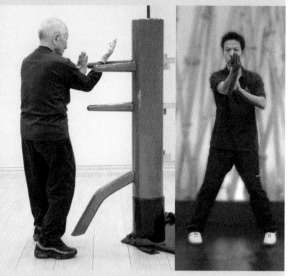

4. 右手轉成攤手耕向左方。

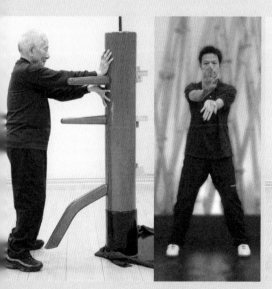

雙手由捆手轉馬變正身抱琶手。

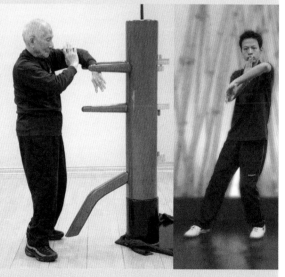

8. 由正身抱琶手變成轉馬膀手。

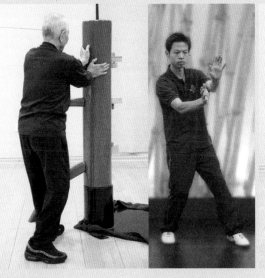

9. 由轉馬膀手變走馬 45 度側身抱琶手。

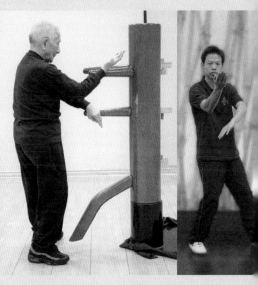

10. 標馬回中成側身耕手。

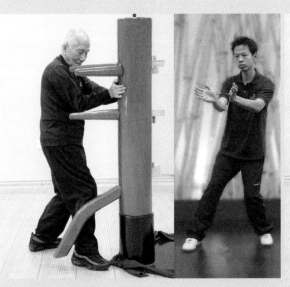

13. 由轉馬膀手變走馬 45 度漏手抱琶手。

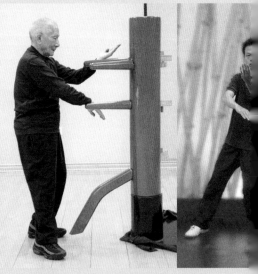

14. 標馬回中成側身耕手。

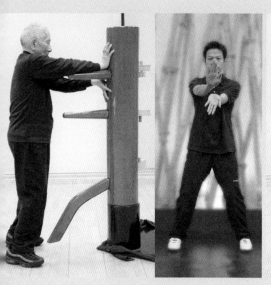

11. 由側身耕手變正身抱琶手。

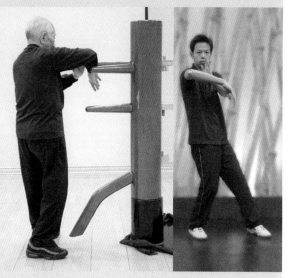

12. 由正身抱琶手變成轉馬膀手。

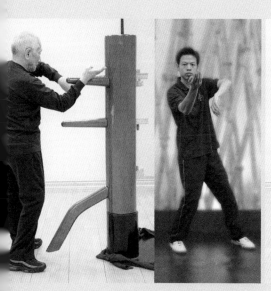

15. 左手圈手，右手耕手，同時轉馬，以側身馬朝向木樁，成捆手動作。

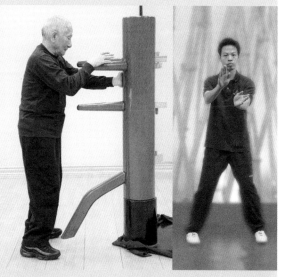

16. 左手圈手以底掌打向木樁，同時右手窒手，由側身馬轉正身馬成窒手底掌。

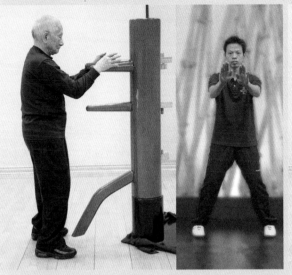

17. 雙手同時窒手，成雙窒手。

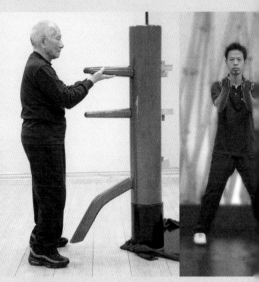

18. 雙手同時轉做雙托手。

沉踭左右搖腕，撈手側底掌

　　站正身馬，右手手背向上方，沉踭，處於兩樁手之間，以腕力把手拖向右樁手，同時手指朝反方向，再以腕力把手拖至左樁手，同時手指朝反方向，轉前臂同時轉馬以攤手耕向右樁手，攤手轉撈手時，手部需黐着樁手轉動，不壓不丟，身體同一時間轉馬並以左手底掌擊向木樁側面。

1. 右手手背向上方，沉踭。

2. 把手拖向右樁手，同時手指朝反方向。

3. 把手拖回左樁手，同時手指朝反方向。

4. 轉前臂同時轉馬以攤手耕向右樁手。

5. 攤手轉撈手時，手部需黐着樁手轉動，身體同一時間轉馬，以左手底掌擊向木樁。

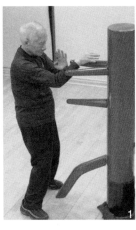
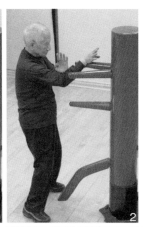
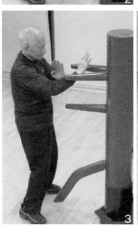
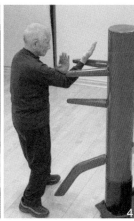
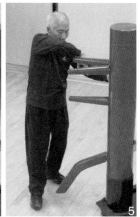

捆手變正身抱琵手

　　由捆手變正身抱琵手時，需要配合轉馬進行，借助轉動腰馬的時機，上手要逼壓椿手內側向前推進，當雙手手指接觸木椿後才發力推出。

1. 以側身捆手向木人椿。

2. 轉馬變正身抱琵手，逼壓椿手發力推出。

　　捆手轉正身抱琵手時，雙手手形一上一下成蝴蝶狀，手指分別指向上下，由捆手轉正掌的轉動過程中，上手仍是緊啜椿手內側及帶有磨擦感覺向前推進，至手指按到木椿後才發力推出。

膀手變側身抱琶手

由膀手到側身抱琶手時，膀手是沿着木樁手轉到面對木樁 45 度位置，
配合入馬向木樁側面推出，手指先接觸到木樁後才發力，由膀手變抱琶手的
過程中上手沒有離開樁手，直至完成整個抱琶手向前推進的動作，上手也是
緊啜着樁手向前推出。

1. 以側身膀手向木人樁。

2. 到 45 度位置逼壓樁手外側。

3. 配合入馬向木樁側面發力推出。

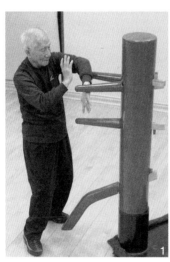
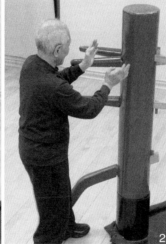
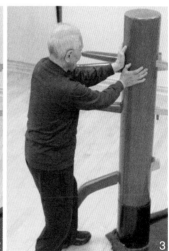

側身抱琶手示範

側身抱琶手時，上手與椿手緊啜並帶有磨擦的感覺向前推進。

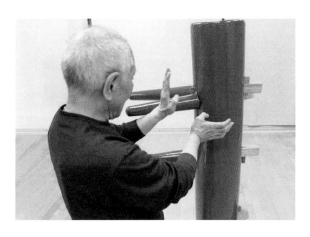

側身抱琶手示範

側身抱琶手的手形是上手是正掌形狀，而下手是橫掌形狀。這是由於木椿軀幹部分及人身體是呈圓柱體，橫掌形狀可與之配合。

重點 4　耕手變正身抱琶手

由耕手變正身抱琶手時，需要配合轉馬同時進行，借動轉馬的同時，上手要緊啜着椿手手面及帶有磨擦感覺向前推進，雙手手指按到椿身後才發力推出。

1. 以側身耕手向木人樁。

2. 配合轉馬緊壓著樁手變正身抱琵手。

3. 雙手按到木樁後發力推出。

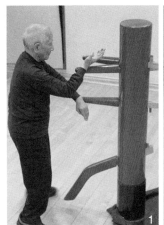 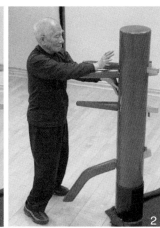 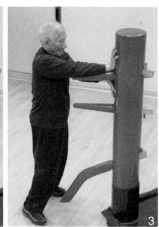

正身抱琵手示範

　　正身抱琵手的手形成蝴蝶狀，手指分別向上下方向指。在耕手轉抱琵手時，上手沒有離開樁手，而在向前推的時候，要意想逼壓著對方的手面上，使對方處於束橋及失勢的狀態，繼而再發力推走對方。在發力前，需以手指先接觸對方身體，隨即發力，避免因對方退避而令自己落空失勢。

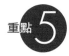

膀手變漏手抱琶手

　　膀手變漏手抱琶手，跟側身抱琶手一樣，唯獨不同的是由膀手變抱琶手的一刻，雙手突然漏空並以 45 度位置推向木椿側面，雙手成橫掌蝴蝶狀，不需黐着木椿手，馬步要盡量楔入，手指接觸到木椿後隨即發力推出。

1. 以側身膀手向木人椿。

2. 走馬到 45 度位置突然漏空雙手。

3. 雙手接觸木椿後即發力推出。

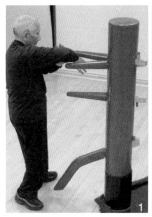
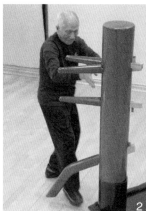
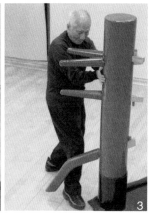

　　這一式抱琶手是借對方的來力，使對方失勢向前失形時推向對方，所以不用黐着對方手部，而是直接由膀手偷漏對方中門發力推出，固稱之為漏手抱琶手。

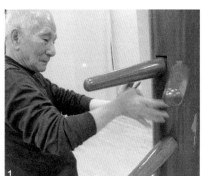
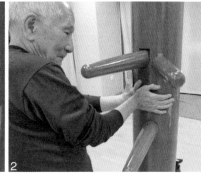

四種抱琶手手法示範

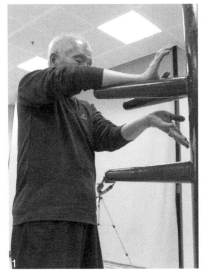

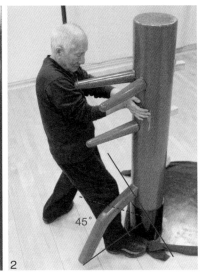

1. 耕手變抱琶手　　　2. 漏手變抱琶手

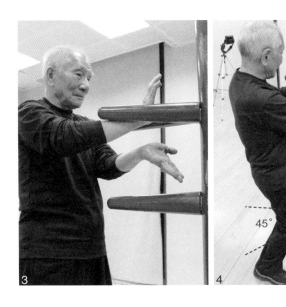

3. 捆手變抱琶手　　　4. 膀手變側身抱琶手

 入馬

　　要有效推跌對方，其中一樣重要因素是入馬，要推人達到最佳效果，必須在推的一刻同時入馬，其一是能使對方受壓逼及重心被佔而有失平衡之弊，其二是以自己整個身體的推進加強發力推開對方，因為距離對方越遠，對方承受被推的力相對亦越少。

 手形

　　使用正身抱琶手時除了馬步要盡量楔入外，下手擺放的形狀亦十分重要，手指朝向下令手形發揮屏障作用，封死對方手臂，保護自己身體免被對方反擊攻入。

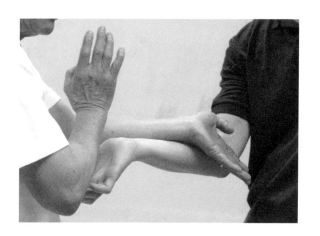

應用解構

一、沉踭左右搖腕應用示範

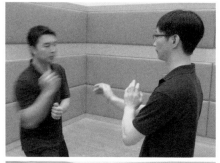

這個動作是以最短的時間及路線封截對方左右連環攻擊，由於手腕是非常靈巧的關節，所以速度亦較快。

1. 對方出拳向我展開攻擊。

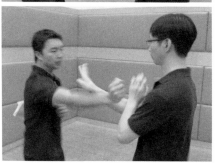

2. 我手腕拖向左方消解對方右拳。

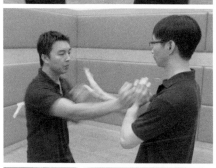

3. 對方右拳遭化解，左拳隨即打出。

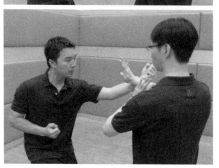

4. 我手腕立即拖向右方化解。

沉踭左右搖腕俯視圖

1. 沉踭，手處於中線。

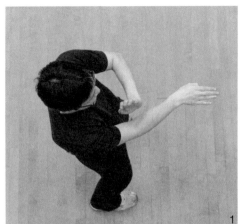

2. 以手腕拖向左方。

3. 再以手腕由左拖返右方。

二、撈手轉馬側身底掌應用示範

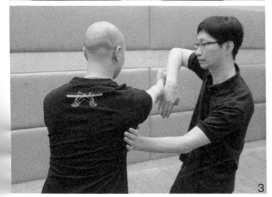

對方出拳，我以耕手接之，對方來力不減，直向我面部打來，我轉馬撈手借對方來力，卸開對方到一旁，並令其失形，側面露出空檔，我乘勢以側身底掌打向對方脅下。撈手是借對方來勢之力，以耕手轉動輕帶而乘勢擊向對方，是借力打力的招法。

三、捆手變正身抱琶手應用示範

　　葉準師傅以轉馬捆手破開對方中路防守，對方感受到威脅，上手馬上回壓，意圖補救，葉準師傅立即借回壓之勢，順勢變招，用正身抱琶手，入馬將對方推出。

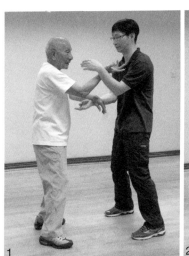 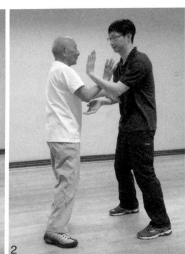 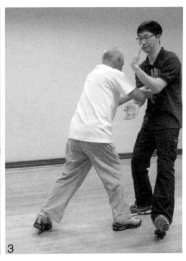

捆手變正身抱琶手俯視圖

　　以捆手卸開對方來拳，使對方力量旁落，我趁機配合轉馬逼壓對方橋手進入對方中門。

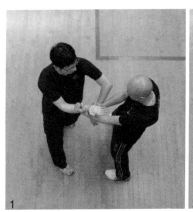 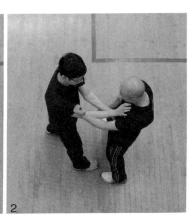

四、側身抱琶手應用示範

葉準師傅攔手衝拳誘使對方用膀手防禦，匆忙間對方轉馬膀手過度翻上，令身體側面露出空隙，乘此時對方破綻大露，進馬大步楔入並以側身抱琶手推出，使對手拔地而起，往外飛出。

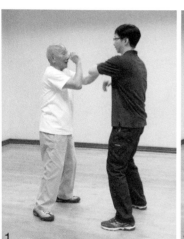 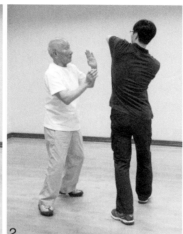 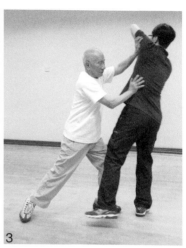

側身抱琶手俯視圖

我攔手衝拳攻擊，對方轉馬膀手抵消來拳，乘對方轉馬之勢走反方向45度，使出側身抱琶手攻擊對方。

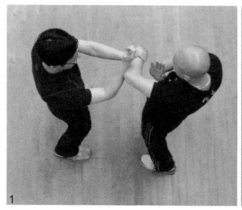 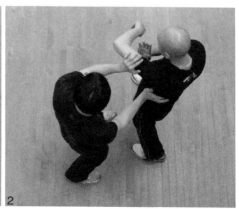

五、耕手變正身抱琶手應用示範

　　葉準師傅耕手壓前，緊逼對方橋手，使對方束橋，馬步不停，正身楔馬向前，抱琶手封橋壓向對方胸口隨即發力推出，對方馬上立足不穩，往後跌出。

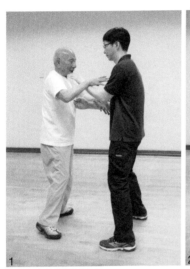

耕手變正身抱琶手俯視圖

　　以轉馬耕手帶開對方攻勢，令對方落空，趁對方身形未定，我即緊逼着對方雙手以抱琶手壓向對方。

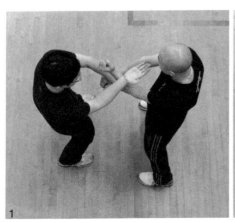 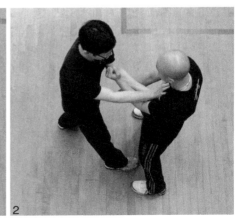

六、膀手變漏手抱琶手應用示範

　　雙方四手互黐，對方忽然用攤手向前標出，攻向葉準師傅，葉準師傅看準來勢，從右膀手變轉馬撈手帶開攻擊，並令對方身體向前仆出，對方立即反向後仰企圖阻止跌勢，葉準師傅乘機快速入馬，借對方後仰之力，加強力量，以漏手抱琶手推向對方胸部，使對方無防避機會。

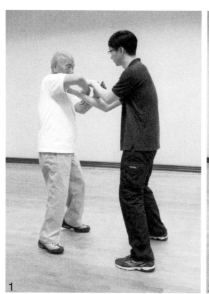

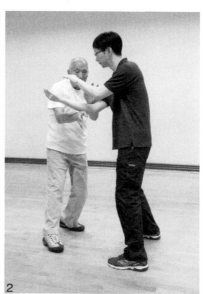

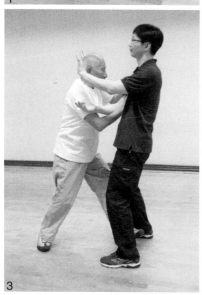

膀手變漏手抱琶手俯視圖

對方出手向我中路攻來，我右膀手變撈手走 45 度卸開攻勢，右手偷漏對方中門發力推出。

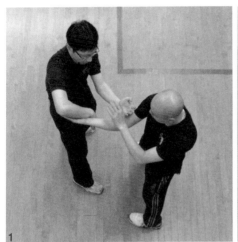 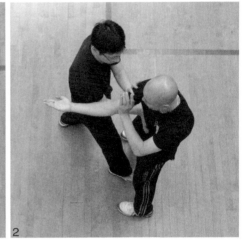

木人樁

第六節

木人樁第六節上半部分強調學習配合轉馬使用的不同手法，下半部分是木人樁另一式腳法。

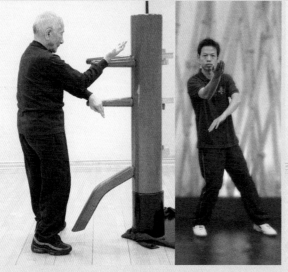

1. 轉馬向左方出右耕手。

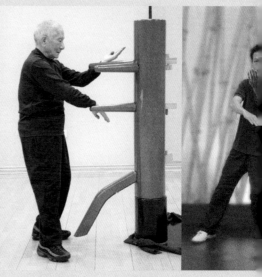

2. 轉馬向右方出左耕手。

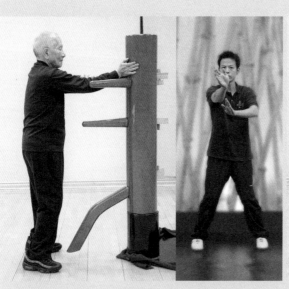

5. 轉馬轉回正身馬，同時左手撳手，右手打橫掌。

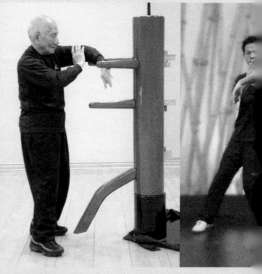

6. 轉馬向右方變側身膀手。

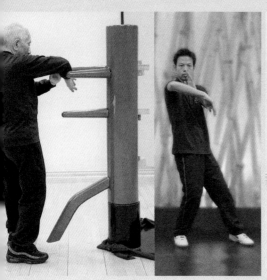

轉馬向左方變側身膀手。

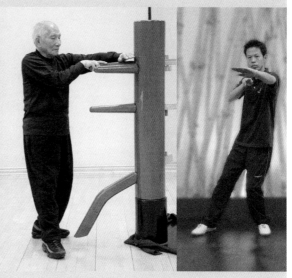

4. 轉馬向右方同時做攔手殺頸。

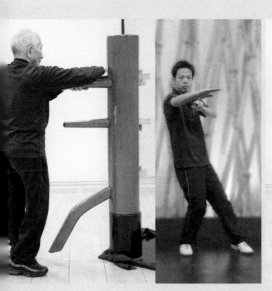

轉馬向左方同時做攔手殺頸。

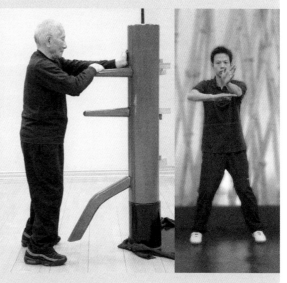

8. 轉馬轉回正身馬,同時右手攤手,左手打橫掌。

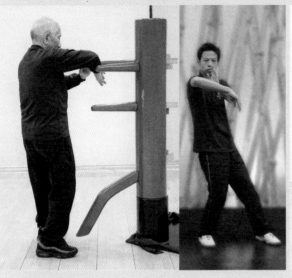

9. 轉馬向左方變側身膀手。

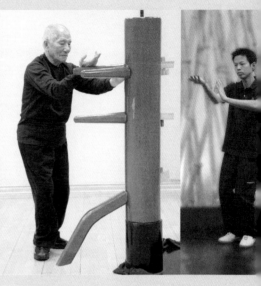

10. 走馬到木樁 45 度位置，右手黐
椿翻上成攤手，左護手變前手。

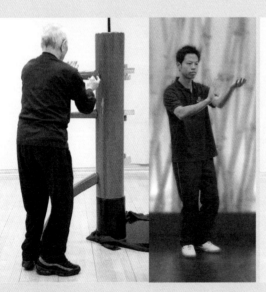

13. 走馬到木樁 45 度位置，左手黐
椿翻上成攤手，右護手變前手。

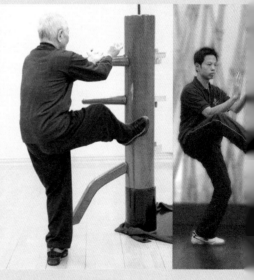

14. 左腳變重心腳，同時踢右腳。

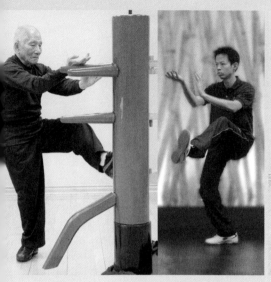

1. 右腳變重心腳，同時踢左腳。

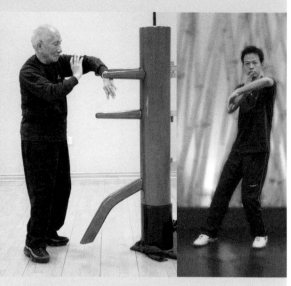

12. 由45度位置標馬回中成側身膀手。

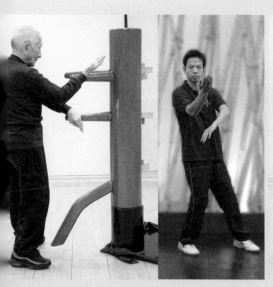

5. 標馬回中成側身耕手。

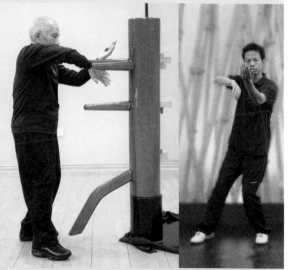

16. 右手圈手，左手耕手，同時轉馬變側身馬朝向木樁，成捆手動作。

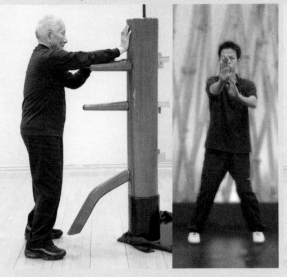

17. 右手圈手正掌打向木椿，同時左手窒手，由側身馬轉正身馬，成窒手正掌。

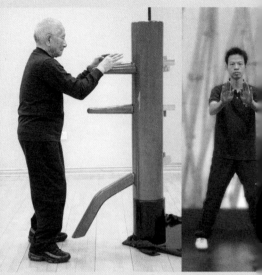

18. 雙手同時窒手，成雙窒手。

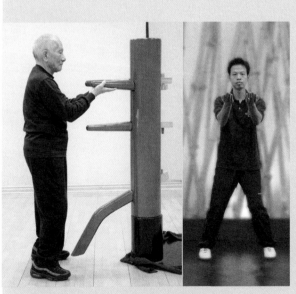

19. 雙手同時轉做雙托手。

 耕手變換過程

　　做左右耕手的時候，需要配合轉馬，以腰馬帶動耕手，不是以耕手揮擊；由上耕手變下耕手時，應以最短路線直接向下耕，不應上手收回近身處才做下耕手。由於木樁的手有別於人的手，沒法直接在原處耕下，所以在木樁上練習左右耕手時，上手才需要由樁手外向下耕。

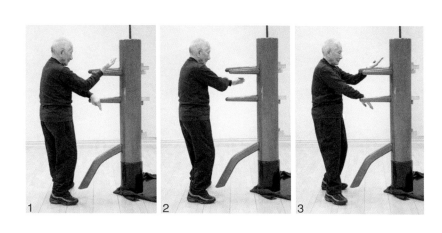

 攔手上頸、摵手上頸

　　由膀手轉攔手時，一邊轉馬，膀手一邊轉到外側成攔手狀，護手由攔手的手背上以殺頸手擊向對方頸部，注意是殺頸手需沿樁手手面擊上。返手摵手上頸時，返手有索及攔的感覺，手踭向外，同時另一隻手以橫掌從中線在樁手內門擊出，整個動作要在身體由側身馬轉回正身馬的同時完成，有借力打力的效果。

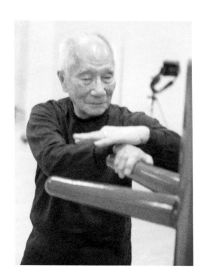

攤手上頸、撳手上頸示範

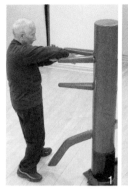 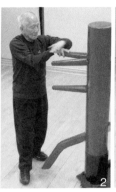 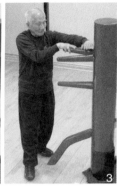 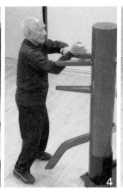 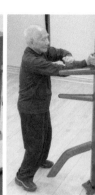

1. 轉馬時，膀手同時轉到外側成攤手狀。

2. 護手由攤手的手背擊上。

3. 以殺頸手擊向對方頸部。

4. 返手撳手上頸時，手踭向外。

5. 另一隻手以橫掌從中線在樁手內門擊出。

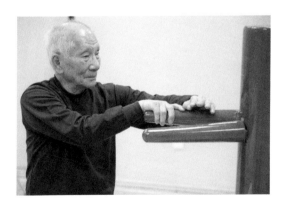

　　殺頸手需由攤手的手背上沿樁手手面擊上，由膀手到攤手的動作時，手腕切記要放鬆並黐着樁手轉動，否則難以順暢。另外，在木人樁上練習攤手和用於真人時情況會有所不同，因為樁手只是一條木頭連着木樁，而且向外斜出，練習時不可能真的把樁手攤下來，而人的關節卻是活動的，所以在真人的手上做攤手動作會比在木樁上容易。平日在木人樁上練習，難度會比真實情況較高，於實際運用時更加自如。

45 度換步踢腳

　　由膀手到 45 度換步踢腳時，先移左腳虛步到距離木椿 45 度位置，然後右腳跟隨、並與左腳平排，在右腳着地的一刻轉移重心，左腳隨即以腳踢向木椿側面，發力點在腳睜。

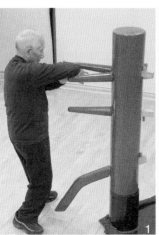

1. 以側身膀手向木人椿。

2. 移左腳木椿 45 度位置，後右腳隨。

3. 轉移重心，左腳隨即踢向木椿。

4. 由側面看 45 度換步踢腳。

應用解構

一、連環攤手應用示範

攤手是詠春最常用的手法,連環的攤手動作有"打蛇隨棍上"之效,使對方受壓逼而被我方封橋而上,以一手制兩手的打法。從人身上做這個攤手動作時,手腕轉動時仍黐着對方,需配合轉馬同時進行。

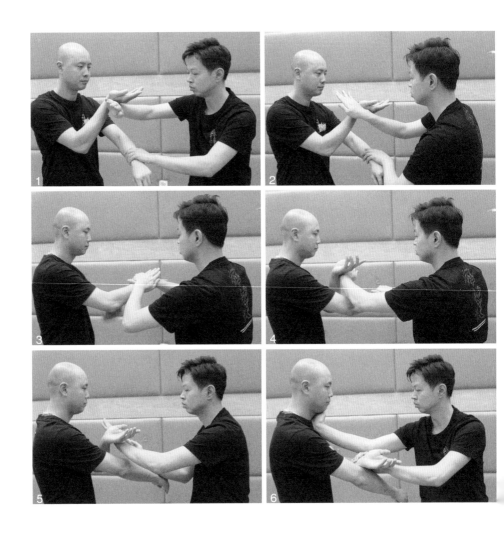

連環攞手俯視圖

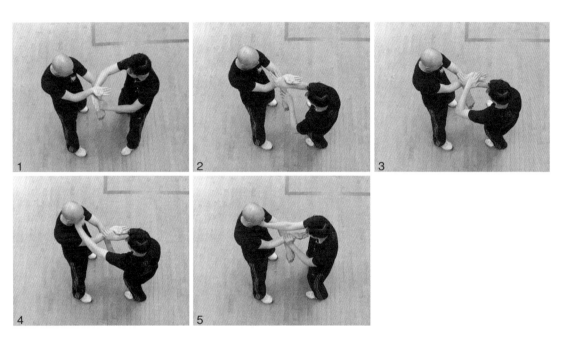

1. 我以攞手進攻，對方則用轉馬捆手消解。

2. 我右手馬上變攞手，同時轉馬。

3. 左殺頸手由攞手的手背上沿對手手面殺上。

4. 右攞手封死對方雙手，右殺頸手則直接擊中頸部。

5. 動作不停，左手返手繼續封拍對方兩手，右手橫掌從中線擊向對方頸側。

二、攔手上頸、撳手上頸的連續應用示範

1. 葉準師傅以膀手接下對方直拳攻擊。

2. 隨即轉馬攔手轉到對方右側，左手沿對方手臂殺上。

3. 對方受攔手之力所帶，手臂被攔出，身體微向前傾，同時頸部已受攻擊。

4. 對方受襲，企圖以右拳反擊。

5. 葉準師傅即返手借力以撳手封殺來拳，右手攔手成橫掌。

6. 對方受撳手之力所壓，頭部被撳向下，葉準師傅右掌已由下而上，打上對方頸項。

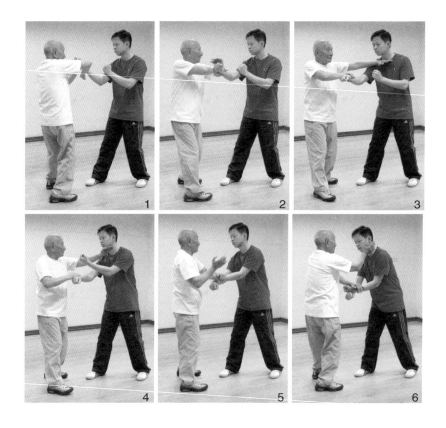

三、45 度換步踢腳應用示範

對方搶先上步向我採取攻勢，待拳打到身前，我快速走馬到對方左側 45 度位置，對方來拳落空，左側門戶空虛，我換步用右腳踢擊對方左腰。

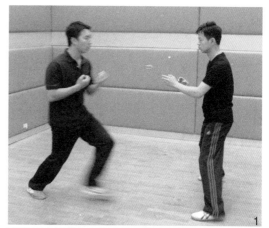

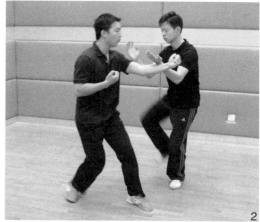

45 度換步踢腳側面及俯視圖

雙手控制並防範對方反攻，左腳則從對方 45 度位置踢向對方。

從上往下看 45 度換步踢腳。

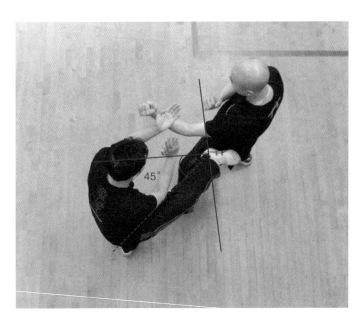

45°

木人樁

第七節

木人樁第七節主要由不同的腳法組合而成，
當中包含應付踢腳及消腳以後的練習。

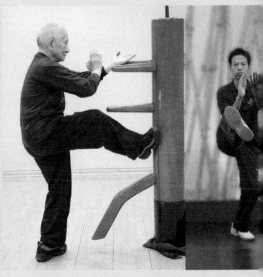

1. 左手在前，右手在後成護手。

2. 出左攤手同時起右腳。

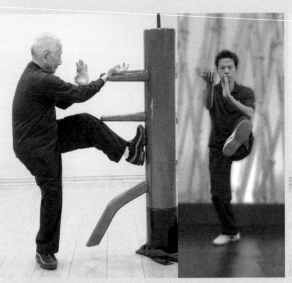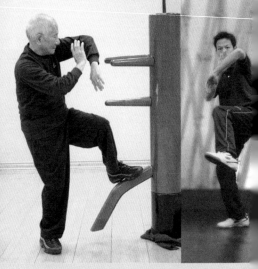

5. 出右攤手同時起左腳。

6. 左腳不着地，右腳轉馬，踩左低蹍同時左手起膀手。

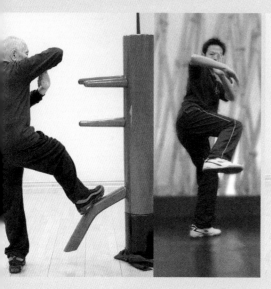

右腳不着地，左腳轉馬，踩右低踢腳同時右手起膀手。

4. 站回正身馬，右手在前，左手在後成護手。

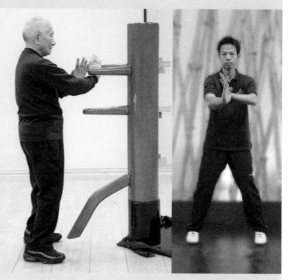

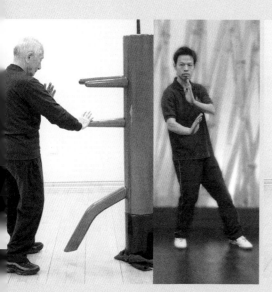

左腳着地，轉馬向左方同時右手做撳手。

8. 轉馬向右方同時做左手撳手。

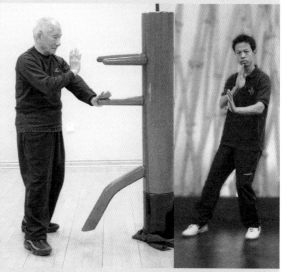

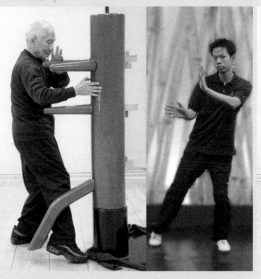

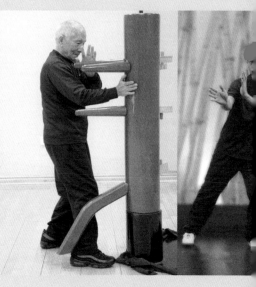

9. 走馬 45 度右腳楔入，腳尖着地同時右手以底掌抵着木樁，左手成拍手狀。

10. 隨即左腳腳睜猛力踩地，同時拍手與右底掌發力按下。

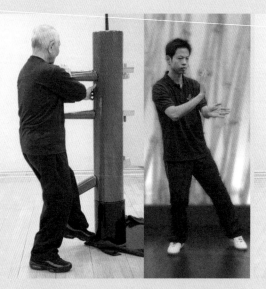

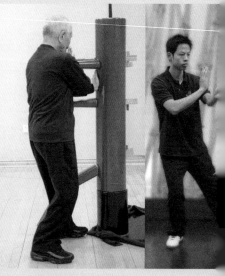

13. 走馬 45 度左腳楔入，腳尖着地馬同時左手以底掌抵着木樁，右手成拍手狀。

14. 隨即右腳腳睜猛力踩地，同時拍手與左底掌發力按下。

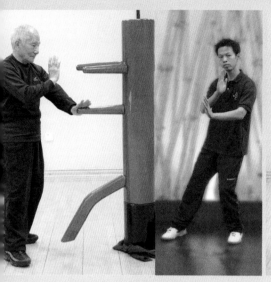

11. 標馬回中成側身左摝手。

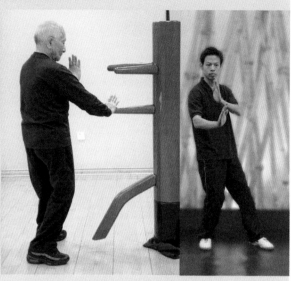

12. 轉馬向左方同時做右摝手。

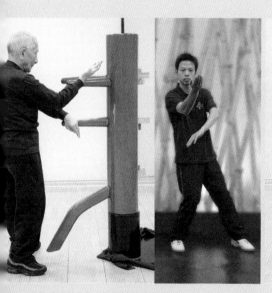

15. 標馬回中成側身耕手。

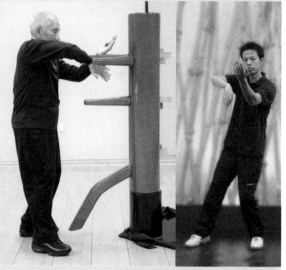

16. 右手圈手，左手耕手，同時轉馬以側身馬朝向木椿，成捆手動作。

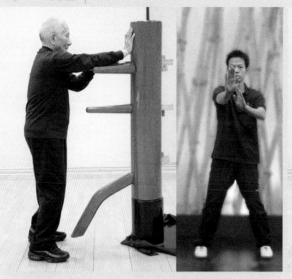

17. 右手圈手正掌打向木樁，同時左手窒手，由側身馬轉正身馬，成窒手正掌。

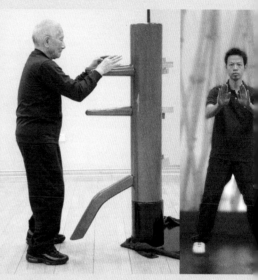

18. 雙手同時窒手，成雙窒手。

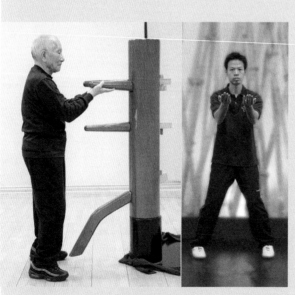

19. 雙手同時轉做雙托手。

移步直踢

　　由正身二字鉗羊馬開始，要起正
身右踢腳時，先將左腳移半步至木樁中
心。移到中線的目的，是要把身體處於
最平衡狀態，重心點全轉移至後腳，令
踢腳的攻擊點和重心腳處於同一直線
上，不單有更穩固的後座來支撐力度，
更可以借用地面的反作用力，加強前腳
的踢擊力量。踏步的原理如同上梯級一
樣，借踏步之力把另一腿帶起，重點在
於後腳重心要穩紮有力。

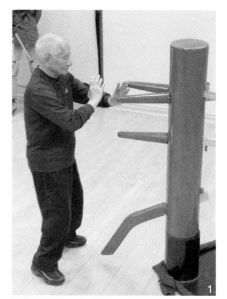

1. 正身二字鉗羊馬。

2. 左腳移半步至木樁中心。

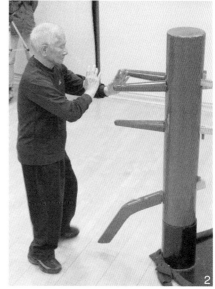

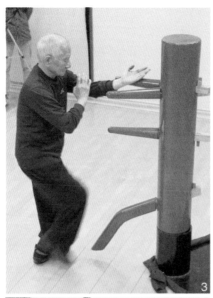

3. 重心轉移到後腳並起右腳。

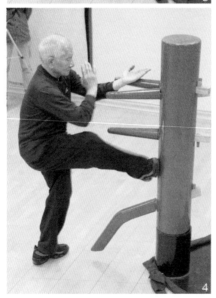

4. 左攤手同時標出，右腳以最短最直接路線踢擊木樁。

重點 **2** **移步直踢接轉馬低踢**

移步直踢與轉馬低踢是一個連環的動作，整個動作一氣呵成，起正身腳的同時，相反方向的手成攤手。用右腳踢時、左手攤或用左腳踢、右手攤，身體不可以同一方向同時踢腳及攤手，否則重心會偏重同一邊引致平衡欠佳，影響發勁力道，而且容易被對方借力拉下而跌倒。由直踢轉低踢時，重心腳要單腳轉馬，轉馬亦以腳踭作軸心轉動，借助轉動的力量順勢踢向木樁膝蓋位置，同時轉膀手和護手防範。

1. 以右腳踢出左攤手。

2. 腳不着地，轉馬，兩手轉膀手護手防範。

3. 轉馬同時以低腳踢擊木樁膝蓋位置。

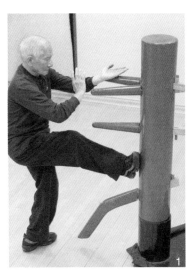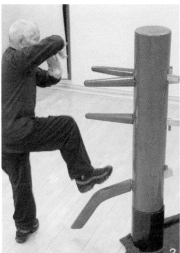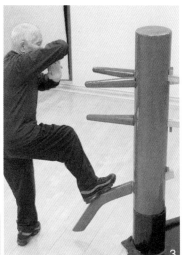

重點 3 **撤手楔馬**

　　轉馬撤低椿手是拍開對方踢來的直腳，而不是用力往下撤低踢腳，重點在於轉馬避開對方直踢，拍的時候以手腕力彈向來腳外側，目的只為彈開直踢，使對方失形失勢。若以力對力拍擊，意圖阻擋對方的踢擊，容易造成手腕受傷，失去詠春以柔制剛的理念。彈開直踢後，再以圈馬楔入椿腳內，腳尖着地，腳踭升起，上手輕按椿手外側，成預備拍手狀，以封鎖對方的反擊，再用右手手指按着木椿正中心，成預備橫掌狀，自己的腳彎至小腿上半與椿腳緊扣。 腳尖不移，腳踭猛然踏地，同時上手拍手，下手橫掌同時發力，注意用力需要在三點同時發出。

1.　轉馬避開對方的直踢，並以手腕力彈向來腳的外側。

2.　以圈馬楔入椿腳內，上手輕按椿手外側。

3.　右手預備橫掌狀，腳彎至小腿上半與椿腳緊扣。

4.　腳踭猛然踏地，同時上手拍手，下手橫掌同時發力。

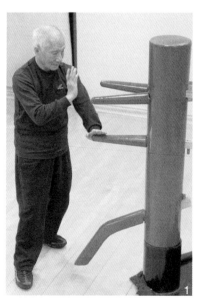
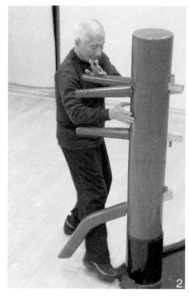

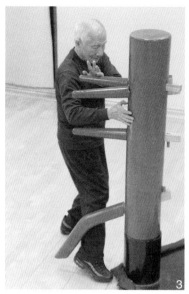 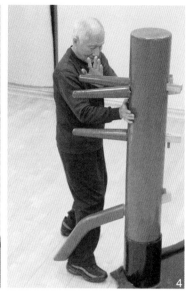

撳手示範

1. 撳手拍腳的重點在於轉馬，從側面把對方的直踢用手腕力拍開。

2. 注意不是用力撞開對方的腳。

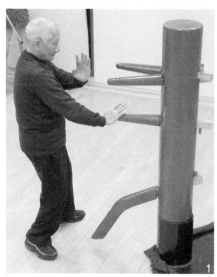 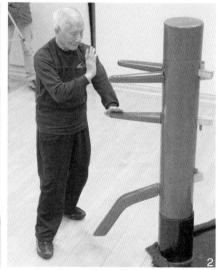

第七及第八節多加一下攦手的原因

　　葉問宗師傳下來的木人樁法裏，在第七及第八節的攦手都是拍一下然後走馬到另一邊，即是右手做攦手、然後走左方，或左手做攦手、然後走右方。但實際用的時候卻是要走向同一方向才能緊接之後的攻勢，即是左手做攦手、走左方或右手做攦手、走右方，但以往並沒有在樁法裏更改，只有到磨樁的階段時才把它更正過來反複練習，葉準師父只是把它從樁法裏更正過來，故此在第七及第八節樁法裏，攦手便出現了多一下，變成兩下攦手，把它改正，變成現在左手攦手走左方及右手攦手走右方。

楔馬示範

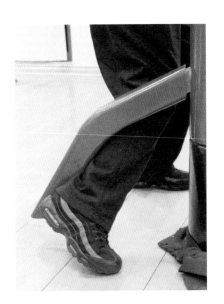

1. 楔馬時，腳彎至小腿與樁腳互相緊扣，當腳踭踏地的一刻，自己的腳自然會蹬直而形成 一股力向後推開。

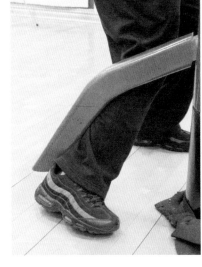

2. 楔馬的重點是腳尖不能移位，否則互扣的地方會出現虛隙，有礙發揮效果。

應用解構

一、移步直踢接轉馬低踢的連續應用示範

對方進馬出拳，我出左攤手接下來拳，同時右腳已踢擊對方小腹位置，一擊得手，重心腳快速轉馬，右腳由上而下踢向對方前腳膝蓋，令對方受創跌下。

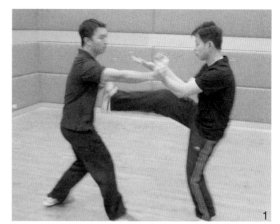

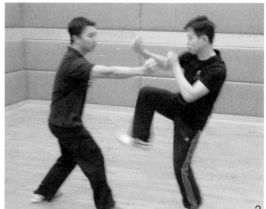

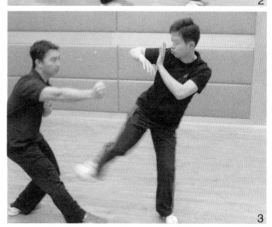

二、撳手拍腳俯視圖

　　如我轉馬以左手作撳手拍向對方的直撐腳時，對方的腳會因外側受力而使落腳點偏向我的右方並騰出虛位於我左前方，因此需要走向左方發動接下來的攻擊，這就是撳左走左，撳右走右的原因。

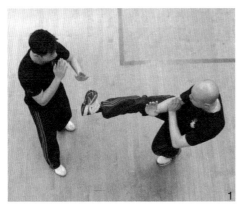

1. 我利用轉馬使對方直踢落空。

2. 順勢以拍手拍向對方腳外側。

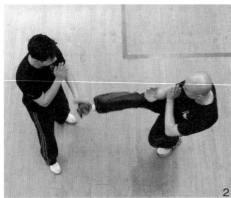

3. 對方受我拍手影響而失形往外盪開。

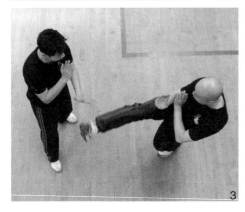

三、撳手楔馬應用示範

1. 對方起前踢攻擊，葉準師傅轉馬避開直腳踢擊。

2. 葉準師傅使撳手以腕力彈開來腳。

3. 對方直踢被盪開着地之際，葉準師傅已走馬到對方側面（撳左走左），以楔馬緊扣對方腳彎，一手封鎖上臂，一手按着胸口，使對方受制。

4. 隨即同時發力，下方腳蹭踩地將對方前腳撬起，上方以底掌往下力按，令對方立足不穩，馬上倒地。

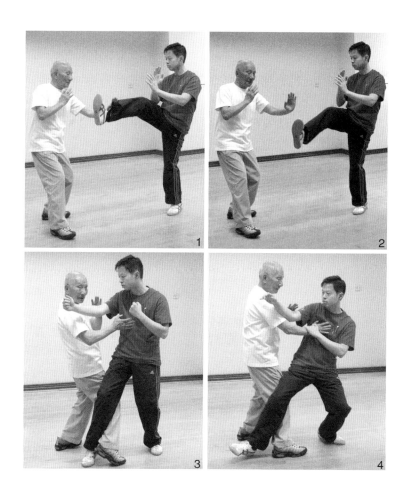

撳手楔馬俯視圖

撳手楔馬的重點在於兩者膝蓋互扣,手按胸部,形成一上一下的反方向發力點。

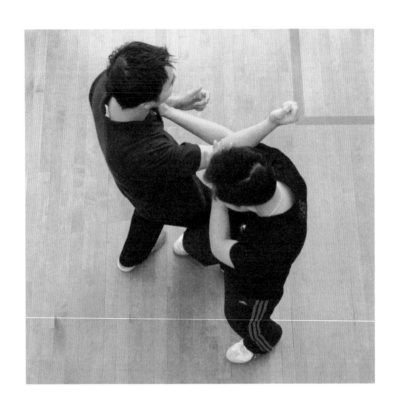

木人樁

第八節

木人樁第七、第八節都是腳法的組合，腳法並不是單純用腳踢，而是需要整體動作的配合。

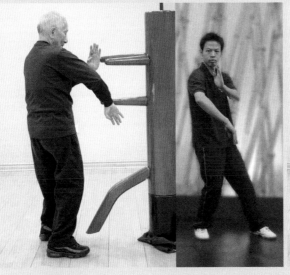

1. 轉馬向左方，同時右手成低膀手。

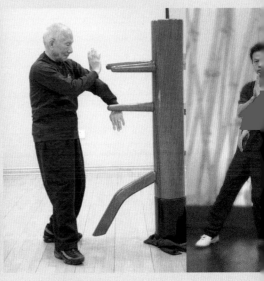

2. 轉馬向回右方，同時左手成低膀手。

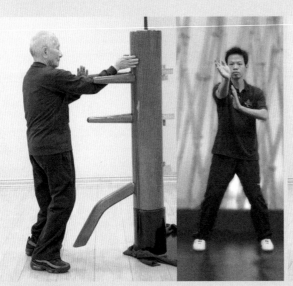

5. 右攤手變橫掌打向木樁。

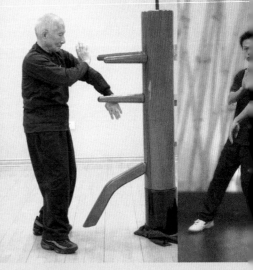

6. 轉馬向右方，同時左手成低膀手。

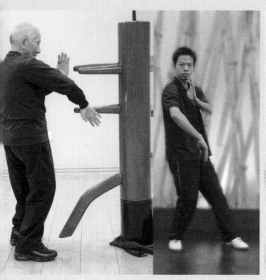

再轉馬向左方，同時右手成低膀手。

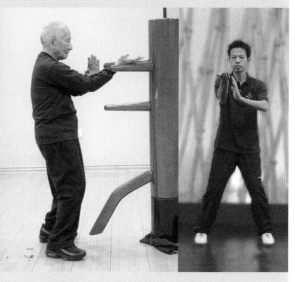

4. 轉馬正身，同時右手成攤手。

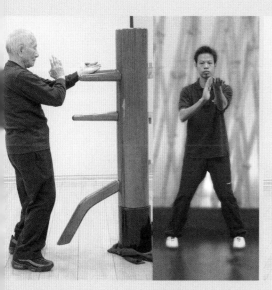

轉回正身馬，同時左手成攤手。

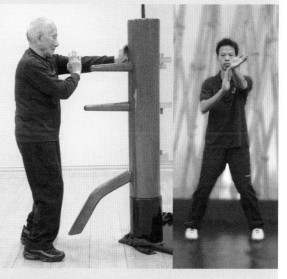

8. 左攤手變橫掌打向木樁。

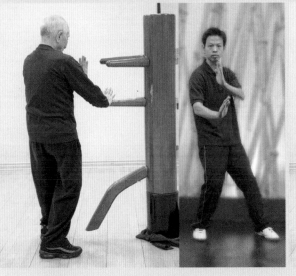

9. 轉馬向左方，同時做右撤手。

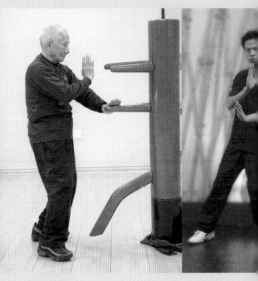

10. 轉馬向回右方，同時做左撤手

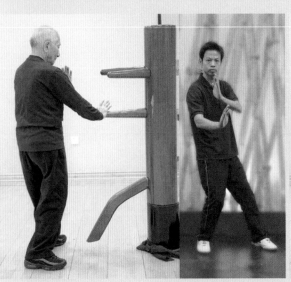

13. 轉馬向回左方，同時做右撤手。

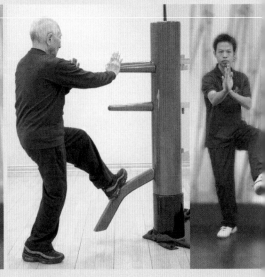

14. 右腳向後退步，同時左腳踢[
腳膝部，右手封手，左手護手

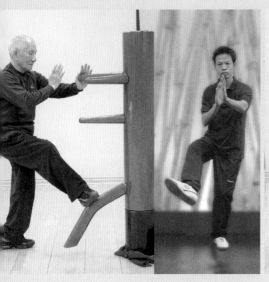

11. 左腳向後退步，同時右腳踢向椿腳膝部，左手封手，右手護手。

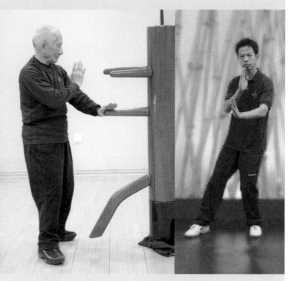

12. 上馬回前，同時做左撤手。

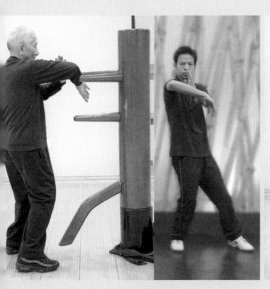

15. 上馬回前成側身膀手。

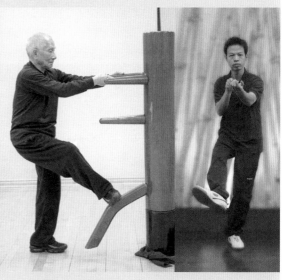

16. 轉馬向右方，同時做雙攔手右下踢腳。

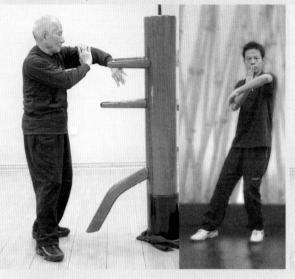

17. 右腳着地，同時側身膀手。

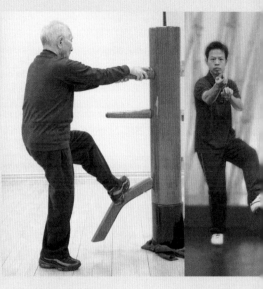

18. 轉馬向回左方，同時做雙攔手 左踢腳。

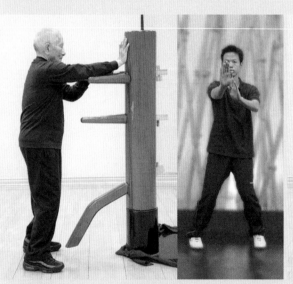

21. 右手圈手正掌打向木樁，同時左手室手，由側身馬轉正身馬，成室手正掌。

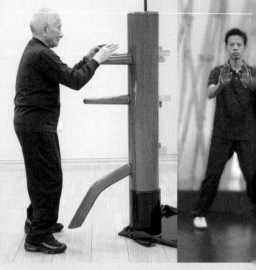

22. 雙手同時室手，成雙室手。

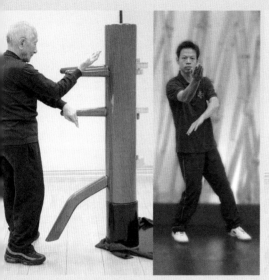

19. 左腳着地，同時側身耕手。

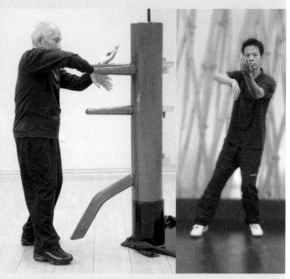

20. 右手圈手，左手耕手，同時轉馬以側身馬朝向木樁，成捆手動作。

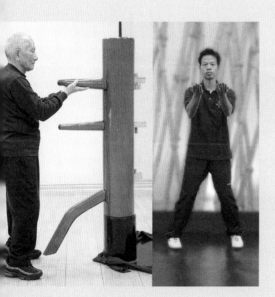

3. 雙手同時轉做雙托手。

退步封手踢腳

　　以轉馬撳手拍向下樁手，左腳隨即踏後微微斜對木樁，踏後的距離遠近要合適，太遠起腳會踢不到對方，太近的話則影響發力，以半步到一步為宜，視各人身材而異。接着以右腳踢向樁腳膝蓋位置，同時左手放回上方成拍手狀，封向上樁手外側，右手成護手。與第七節一樣，轉馬撳手的意思是拍開對方的直踢腳，用手腕力從側面彈向樁手，而不是用蠻力拍下。

1. 轉馬左手撳手拍向下樁手。

2. 後腳向後踏步斜對木人樁。

3. 起右腳踢向樁腳膝蓋，左手封向樁手外側。

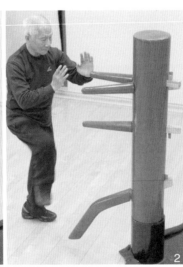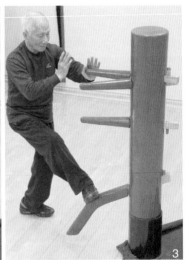

重點 2 攦手踢腳

　　膀手轉馬的同時，雙手沿椿手黐着轉出成雙攦手狀，在雙手發力一刻同時以腳踢向椿腳，切忌用力拉着椿手不放，發力只是一瞬間，隨即雙手放鬆但仍保持攦手狀。

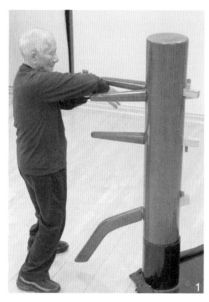

重點 3　雙攤手的重點

　　木人樁的雙攤手，是用短勁的發力方法向對方突然向下施力。雙攤手的三個要點如下：

　　一、攤手緊記要以手封死對手的手踭，若不將踭封死，發力攤手時會被對手乘勢以踭攻擊。

　　二、攤手不是用力橫拉，因為那會把對手拉向自己因而被撞。發力應是要向斜下方，於固定的樁手上沒法做到，用於人身上便要向斜下方以短勁攤下。

　　三、攤完的一刻要立刻放手。攤手就是令對方失去平衡後，再施以進攻，所以需要騰空雙手作攻擊。切忌緊握對方不放或用力拉向己方，這會構成對方可以順勢撞擊自己的危險。另外，要注意在攤手的同時要轉馬，可以加強腰力，以及避開對方使其落空而不能借勢撞向我方。

雙攤手示範一

1. 雙攤手要把對方手踭封死。

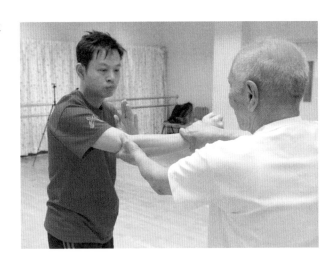

2. 封死對方手踭不怕對
 手乘勢以踭攻擊。

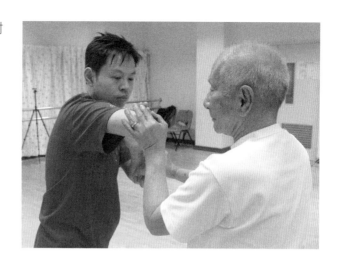

雙攊手示範二

1. 攊手不是用力橫拉,發力應
 是要向斜下方。

2. 攊完的一刻要立刻放手。

雙攔手示範三

雙攔手發力應是向 45 度斜下方，使對方失平衡而向下跌，攔完的一刻要立即放手，以騰空雙手作攻擊。

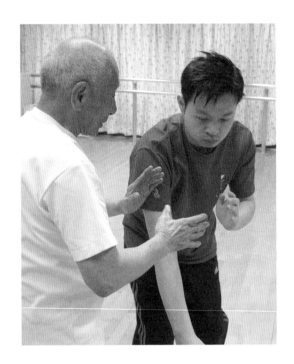

應用解構

一、退步封手踢腳應用示範

對方起腳攻擊，葉準師傅轉馬避開並以撳手彈向來腳。受撳手影響，對方踢腳失形往外盪開。對方踢腳着地，位置往外偏移。葉準師傅左腳退步並起右腳踢擊對方膝蓋，對方膝蓋受力倒下，同時上手作護手封向對方直拳的前臂。

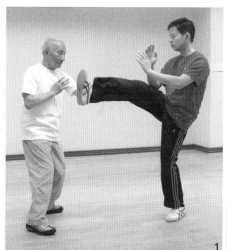

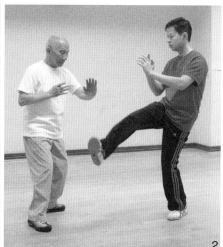

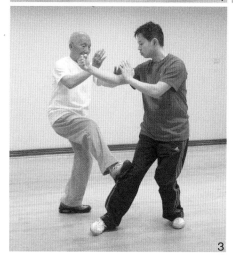

退步封手踢腳俯視圖

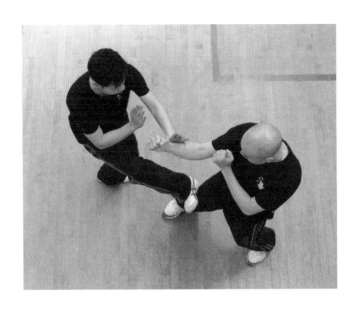

二、攔手踢腳應用示範

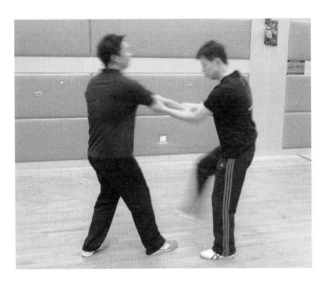

1. 我以雙攔手突然發力，同時起腳踢出。

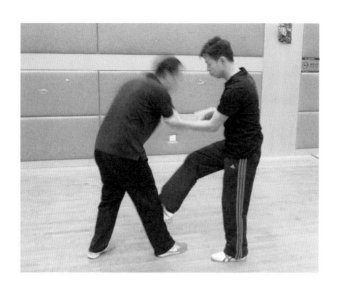

2. 對方上下受襲，即時
 失去平衡向前仆出。

攤手踢腳俯視圖

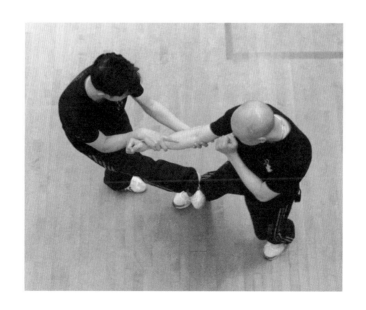

攤手踢腳的攻擊變化

攤手能使對手突然失去平衡，身形急速往下衝，形成喪失反應，毫無防備的狀態。第八節樁法是以低踢攻擊對方，只要施展攤手成功，對方下盤會出現破綻，甚至整個身軀也會成為攻擊目標。

攤手踢腳攻擊示範

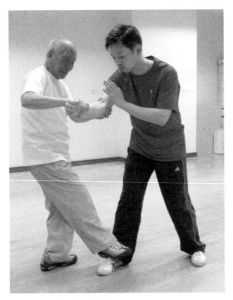

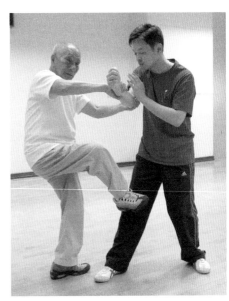

1. 用腳掃向對方腳脛。

2. 以腳踢擊對方膝蓋。

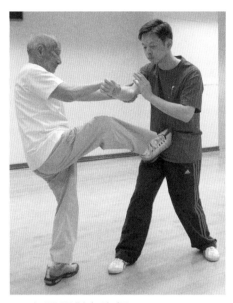

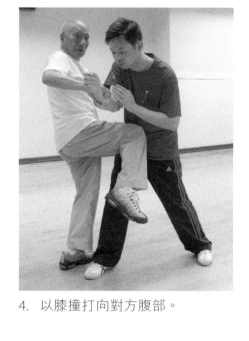

3. 起腳踢對方腹部。

4. 以膝撞打向對方腹部。

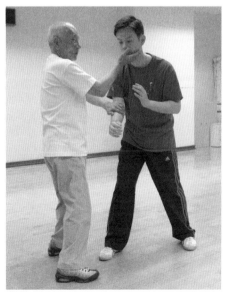

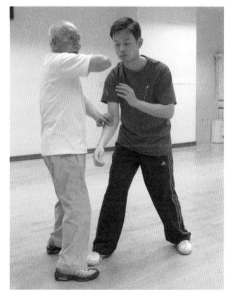

5. 以橫掌攻擊下顎。

6. 用手踭攻擊對方。

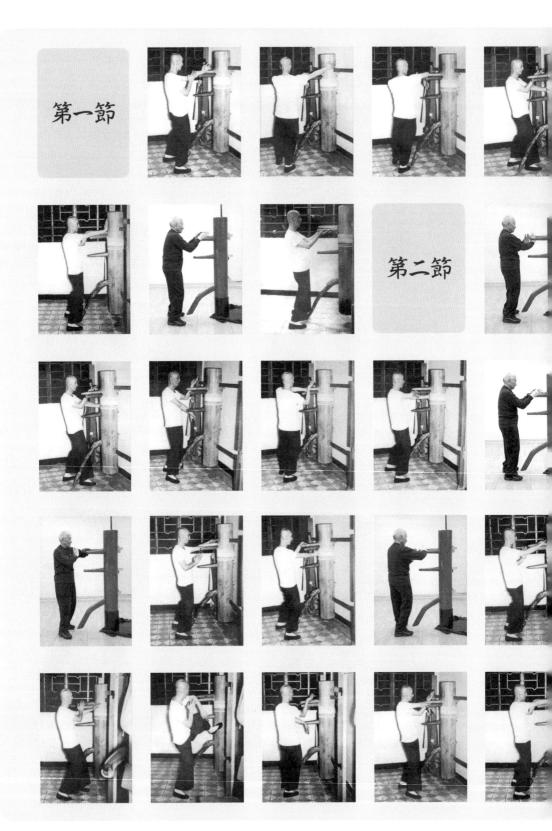

第一節

第二節

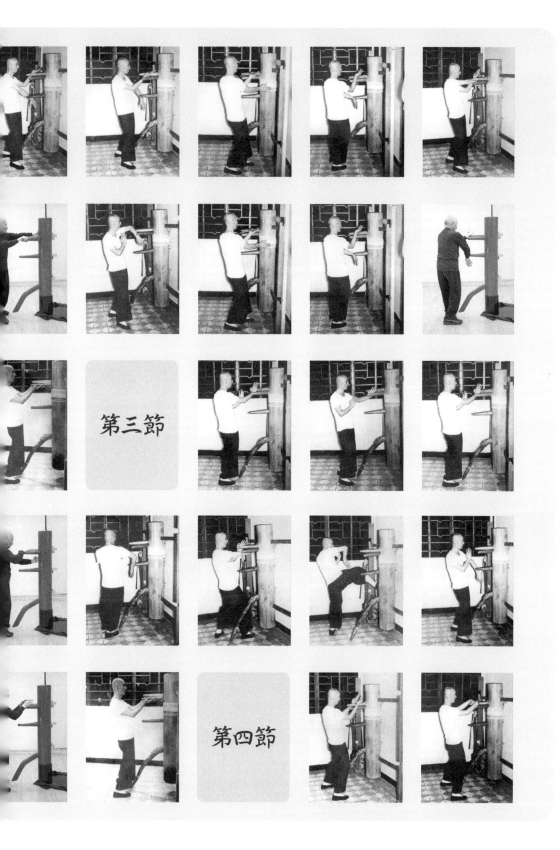

第三節

第四節

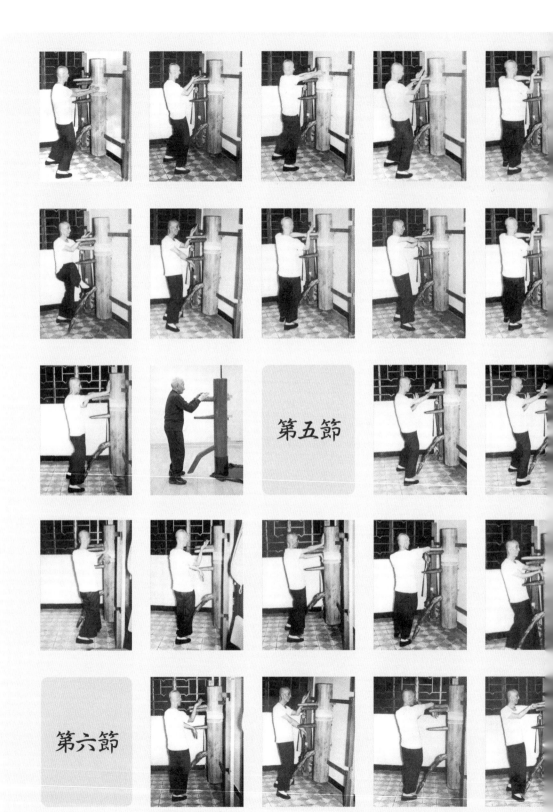

第五節

第六節

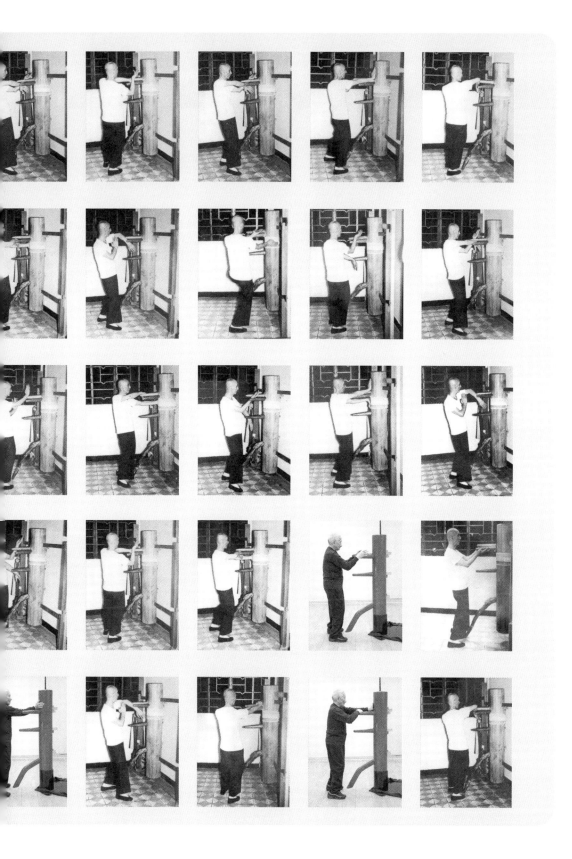

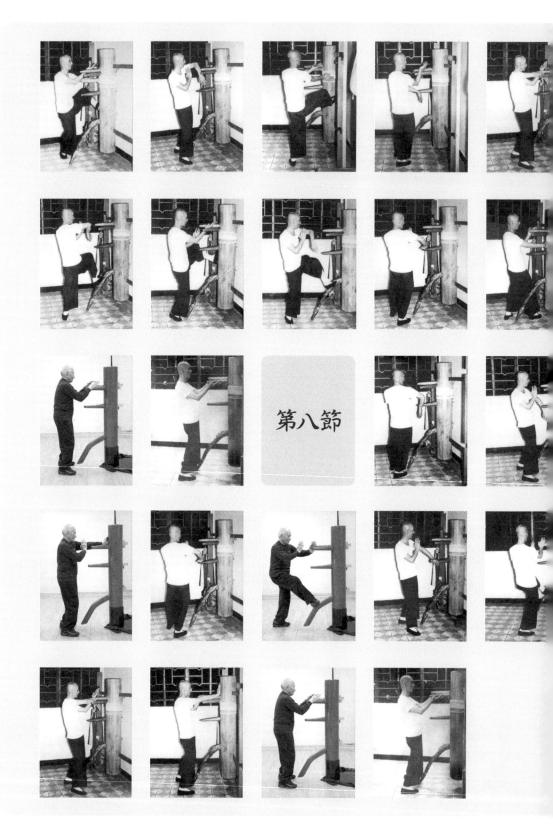

第八節

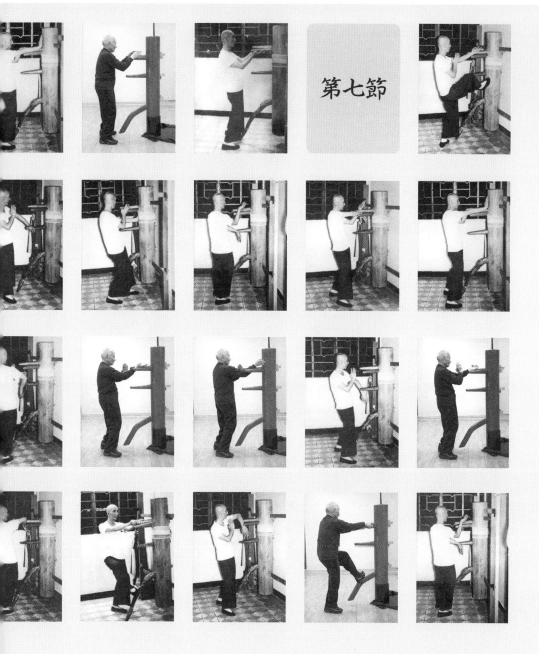

第七節

鳴謝

特別鳴謝參與的攝製人員：（左起）王偉榮，黃錫明，廖日昇，黎錦怡，嚴家強，梁家錕，林偉基，葉準，譚景生，陳振良，沈家威。